불친절한 디자인

UNKIND DESIGN

불친절한 디자인

석중휘 아트 잡문집

정한
책방

당신이 알 수도, 모를 수도 있는
불친절한 디자인에 관한 이야기들

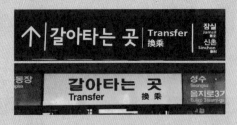

같은 날, 우연히 보았던, 지하철역의 사인이다.

'디자인서울'을 한창 부르짖을 때였으니까 아마도 2011~2012 년 언저리였던 것 같다. 혼란들… 하지만 늘 그래왔듯 우린, 그때 그런 모습들을, 아주 쉽게 받아들였다. 이유는? 그땐 그런 것들이, 아주 흔하디흔한, 서울의 모습이었으니까 말이다. 하지만… 궁금증이 풀리지 않았다. '왜 이런 디자인을, 우린 너무나도 쉽게, 아니 무심하게 지나치고 있을까?'

한 청년이 있었다. 서울의 버스정류장 사인마다 붉은색 화살표 스티커를 붙이고 다녔던, 청년 말이다. 그 청년은, 당시의 버스정류장 노선도만으로는 가야 할 방향을 정확히 알 수 없기에, 결국 버스를 이용하는 많은 사람들의 불편을 조금이나마 해소하고자 이 일을 시작했다고 했다. 그리고 청년은 그 후로도, 꽤 오랫동안, 이런 일련의 일들을 계속 진행했다. 2012년 5월 3일 〈위키트리〉에 실린 기사의 내용이다. 다행스럽게도 이 기사는 그 청년의 행동이 트위터를 통해 알려지고, 그것을 통해 2012년 5월 서울시로부터 표창을 받았다는 훈훈한 내용으로 마무리가 되고 있다. 하지만 돌아보면… 이해하지 못할 디자인, 우리를 둘러싼 그것들에 대한 궁금증이 어디 이것뿐이겠는가? 안전을 위해 골목을 노란색으로 색칠한 디자인(셉테드라고 한다.)… 마포대교의 자살 방지 디자인… 세상을 구한다는 이런 위대한(?) 디자인에도 불구하고 여전히 우리의 안전은 계속 위험하고, 자살 역시도 방지되지 않았다.

해서 글을 쓰기 시작했다. 이유는? '왜' 가 계속 궁금했기 때문에… ≪불친절한 디자인≫은, 바로 그렇게 쌓여진 글들을 모은 것이다. 지금 우리 디자인에 대한 궁금증과, 그 궁금증의 이유를 찾기 위한 불만, 그리고 그 불만의 변화 가능성들 말이다.(글을 쌓다보니 기록이라는, 글의 중요한 역할도 또한 알게 되었다. 기록만이 변화를 도모할 수 있는, 출발의 선이기 때문이다.)

책이 만들어지기까지 꽤나 오랜 시간이 걸렸다. 그래서 그럴까? 고마운 사람들이 아주 많다. 진심으로 감사를 드린다. 특히 이 글을 위해 2년여의 시간을 할애해준 〈디자인 정글〉과 김미주 기자님, 그리고 이 책의 출판을 흔쾌히 허락해준 〈정한책방〉의 천정한 대표님께 감사를 드린다. 또한 영원한 스승님 전갑배 교수님, 언제나 뒤에서 가는 길에 묵묵히 믿음을 주셨던 조순호 선생님, 〈아트하우스 모모〉의 최낙용 부대

표님, 〈크림아이엔씨〉의 김동욱 대표님, 인생의 새로운 길을 열어준 이호준, 유성호 선배님, 〈숭의여자대학교〉의 많은 교수님들, 특히 시각디자인 전공의 한욱현 교수님, 서광적 교수님, 윤성준 교수님, 김도희 교수님과 윤현정 교수님, 〈울산대학교〉의 이규옥 교수님, 그리고 같은 길 위에서 언제나 위로가 되는 친구 이진영 교수, 처음 이 글의 시작에 아이디어를 피워준 2010년과 2011년의 동덕여자대학교 디자인대학 1학년 학생들에게도 감사의 인사를 전한다.

마지막으로… 늘 도전을 믿어주고, 또 위로를 아끼지 않는 아내와 아이들에게 사랑한다는 말을 전하고 싶다.

2017년 12월
석중휘

+
contents

프롤로그

당신이 알 수도, 모를 수도 있는
불친절한 디자인에 관한 이야기 | 004

도시(+서울)

+

디자인

'서울서체'와 공공의 적 | 021

동방예의지국의 '자동화' | 029

'디자인서울'에 사는 시민의 자세 | 035

니가 문제일까 내가 문제일까 | 040

아름다운 서울에서, 서울에서 살렵니다? | 046

Welcome to Myeong-dong? | 052

배려가 먼저다! | 059

일상(+음식)

+

디자인

'꼬치'의 주인을 찾아서 | 077

'팝콘'은 영화를 싣고 | 083

'커피'를 주문하는 히치하이커를 위한 안내서 | 089

젠, 젠, 젠, 젠틀맨이다 | 094

취하면, 다 술이라더냐! | 100

멀티 플레이는 보장할 수 없음 | 106

그렇게 세탁소를 간다 | 111

나는 네가 지난 여름에 먹은 과자를 알고 있다 | 118

미디어(+문화)

+

디자인

나랏말싸미 미귁에 달아 문짜와로 서로 사맛디 아니할세 | 131

팔아는 드릴게! | 137

관성이라는 법칙 | 142

경쟁, 그리고 상실의 시대 | 147

살아남아라! 디자이너! | 155

우아한 거짓말 | 162

소비자를 훔치는 완벽한 방법 | 168

먼저 갑니다 | 176

옥동자와 玉童子 | 182

리얼의 시대에 사는 사람들 | 188

도시(+서울)

+

디자인

이미지 출처_flickr

하지만 지난 시간을 통해 드러났듯, 토건을 중심으로 벌어진
이런 일련의 사업들은 결국 한 개인의 정치적 욕심 때문에 시작되었다는 것,
그것에 의해 내용 역시도 실제 도시 디자인에
심각한 문제점을 더했다는 점에서….
너무나도 안타까운, 그리고 분노할…

_ 아름다운 서울에서 서울에서 살렵니다 _ 중

"왜 우린 이렇게도 우리 스스로를 차별하고 있을까?"
결국 그 근본적인 이유는,
자본이라는 현재의 시대적 차별을 우리도 똑같이 인정하고,
또 그것을 아무렇지도 않게 사용하고 있기 때문이다.

_ Welcome to Myeong-dong _ 중

사랑하다

문득 궁금해졌다.

"정말로 디자인이, 사람을 살릴 수 있을까?"

그런데 뜬금없이, 이런 궁금증이 해소되기도 전에,

이것에 의심을 더할만한, 아주 새로운 이야기가 나타나고 말았다.

⟨"밥은 먹었어?"… 마포대교 자살방지 광고 칭찬받았는데,

투신자는 오히려 6배 증가⟩

_ 배려가 먼저다 _ 중

+ *design*

'서울서체'와 공공의 적

지금으로부터 10여 년 전, 서울 한복판에 물길이 들어선다. 그런데 재미있게도, 이 물길은 시간이 더해지면 더해질수록 자기 스스로의 역할, 즉 볼거리로서의 역할을 넘어 수많은 도시들을 들썩이게 하는, 더 나아가 한 나라의 수장까지도 바꾸는, 새로운 역사의 길이 되었다. 여러분들은 과연, 이 길의 정체를 짐작할 수 있겠는가? 그렇다. 바로 청계천이다.

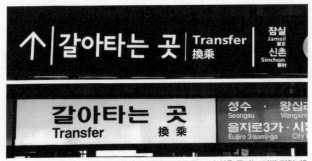

위의 두 개의 표지판 중 보기 쉬운 글자는 어떤 것일까?

　　2005년 10월 청계천의 복원(?)은, 대한민국에 '도시브랜드'
라는 사회적인 관심을 촉발시킨, 거대한 시발점이 되었다.(이 사업 이후
각 지자체에서도, 디자인이란 이름을 넣은 사업들을 본격적으로 추진하
기 시작한다. 지역의 도시브랜드 구축이란 기조 성장 를 내세우면서 말이
다.) 그리고 이것의 성공(?)은, 서울시에서 오래전부터 추진하려던, 도
시디자인 사업의 가장 큰 명분과 힘을 만들어 낸다.(2007년 5월 만들어
진 [디자인서울총괄본부]가 그 대표적인 무대의 본부였다.) 그리고… 그
렇게 10여년이 지났다. 도시에 디자인이란 욕망을 입힌 '디자인서울',
바로 그날부터 말이다.

지금부터 할 이야기는, 바로 이때 만들어진, '디자인서울'의 가장 대표적인 성과물로 평가받고 있는, 한 디자인물에 관한 것이다. 바로 서울시 전용서체 '서울한강체'와 '서울남산체'(이하 서울서체) 말이다.(참고로 이 서체는 우리의 디자인 사에서 꽤나 중요한 매개체의 역할을 하게 된다. 그 이유는 바로 이 서체가 현재 우후죽순처럼 퍼진 각 지자체 아이덴티티 및 전용서체 개발(바람)의 밑거름으로 작용했기 때문이다.)

| 서체 | (다음. 한국어 사전)
1.글씨를 쓰는 일정한 격식이나 양식
2.글씨를 써 놓은 모양
3.활자 자형의 양식

서체

〈강직한 선비정신, 단아한 여백〉의 의미를 조형적인 한옥의 열림과 기와의 곡선미로 표현했다(?)는 '서울서체'는 다양한 종류의 공공사인은 물론 주소를 위한 거리 안내사인, 서울시내에 게시되는 다양한 홍보물 및 현수막, 여기에 더해 서울과 관련된 다양한 서류 및 서식 등에도, 특별한 제약 없이, 두루두루 사용되고 있다.

지자체의 전용서체이지만 이처럼 사실상의 특별한 규정 없이, 광범위하게 사용될 수 있는 이유는 바로 이 서체가 PC의 기본 서체로 추가되었기 때문이다. 2008년 한국마이크로소프트사와 MOU를 체결해 윈도우7과 스마트폰에 적용

평시 출입금지
No entry

터널대피

역직원의 안내에
하시기 바랍니다.

선로출입시
안전을 위하여 이것만은 꼭 확인하세요

☞ 종합관제센터 사전승인은 받았나요?
(5호선 8005, 6호선 8005, 8호선 8005)

☞ 안전장비를 착용하고 2인 1조로 편성되었나
(안전모, 안전조끼, 랜턴 등)

☞ 영업종료(전차선 단전)는 확인하셨나요?

※ 터널에서는 열차가 오는 방향으로 마주보며
이동, 대피 규정을 준수하시기 바랍니다.

5 6 7 8 서울도시철도

14:27

열차가 출발하오니
다음열차를
이용하여 주시기 바랍니다

도봉산 수락산 마들 노원

화장실 개선공사

공사로 인하여 우리역
하오니 널리 양지하여

공사기간 : 2011. 07. 07

- 7. 24(일)
코엑스 컨퍼런스센터
동역 & 서울 애니시네
구 (CGV 명동역), 1번 출구 (

서울서체가 적용된 다양한 사인물들

그렇다면 '서울서체'에 대한 대중들의 평가는 어떨까? 통계를 찾아보니 대부분의 사람들은, 이 '서울서체'에 대해 매우 긍정적인 평가를 보낸다고 한다. 이유는? 서울이라는 대표적인 도시에서, 서울만의 고유글꼴을 개발해, 도시정체성과 브랜드가치를 높이고자 한 성과 때문이라고. 하지만 이러한 평가에도 불구하고, '서울서체'에 대한 논란은, 여전히, 지속적으로 언급되고 있다. 처음 서체가 만들어진, 그때부터 말이다. 이유는?(대부분의 디자인서울 사업이 그랬듯) 연구의 의의와 중요성에 비해 개발기간이 너무 짧았다는 점, 예산 역시 충분하지 못했다는 점, 학술연구용역이 선행되기는 했으나 충분한 사전조사와 기획단계를 거치지 않은 채 곧바로 서체를 배포(그것도 마땅한 규정 없이)했다는 점 때문이다. 이러한 문제들은 사업 초창기부터 현재까지 지속적으로 디자인계의 우려를 샀다. 물론 실제 사용에 있어서도 말이다. _http://onhangeul.tistory.com/13 해서 오늘은 이면을 빌어 그것을 한번 살펴보려 한다. 과연 논란이 될 만큼, '서울서체'에 문제가 있는지를 말이다. 왜냐하면, 이 서체가 바로 '공공'의 이름을 단, 공공의 글자이기 때문이다.

공공의 적(適)과 적(的)

왼쪽과 다음의 사진은 흔히 볼 수 있는 지하철과 거리의 사인을 촬영한 것이다. 그 내용을 디자인의 측면에서 지적하자면,

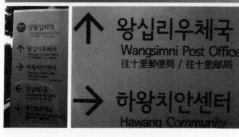

상왕십리역 주변의 사인물들

첫 번째, 각각의 글자마다 크기가 다르다. 글자의 조합에 따라서도 말이다. 위의 이미지와 같이 '상왕십리' 역에 설치되어 있는 정차 사인만 봐도, 글자 '상', '왕'과 '십', '리'의 크기가 각각 다른 것을 우린 아주 쉽게 발견할 수 있다. 두 번째, 글자들 간의 자간 역시 각각의 글자마다 큰 차이를 보인다. 위의 이미지에서 보듯 도로 안내사인내의 '왕십리우체국'은 '왕십'과 '리'의 자간이 미세하게, '리'와 '우체'의 경우는 앞 글자보다 더 넓은 간격으로 벌어져 있다.(물론 이러한 현상은, 현재 서울서체가 적용된 거의 모든 공공사인에서 보이는 모습이다.) 하지만 이건 그저 현상적인 모습일 뿐이다.(물론 그것 역시 근본적 문제의 원인으로 작용하지만) 그렇다면 이 서체의 진짜 문제는 무엇일까? 그것은 바로 이 서체에 '공공'이라는 이름이, 버젓이 붙어 있다는 것이다.

공공서체는 기능적, 조형적으로 문자가 내포하고 있는 정보를 즉각적으로 이용자에게 전달해야 한다. 이유는 이 '공공(이란 단어)'에, 불확실한 위험을 대비한, 의무가 반드시 포함되어 있기 때문이다. 하지만 '서울서체'는 어떤가? 과연 이런 '공공'에 어울리는 모습을 하고 있는가? 그렇지 않다면, 과연 그 원인은 무엇일까? 다들 예상할 수 있듯, 서체 개발 및 사용에 대한 검증과정과 시스템을 제대로 만들지 못한 채, 시행위주의 정책에만 중점을 두었기 때문이다.(현재 이러한 문제점은 인지가 어려운 작은 글자의 경우 일반적인 고딕 서체와 병행 적용하는 방법 등으로, 또 추가적인 형태의 서체를 개발하는 방법 등으로, 상호 보완을 하고는 있다. 물론 이 역시 시스템을 벗어난, 일시적인 미봉책일 뿐이지만 말이다.) 물론 이렇게 세세한 내용은 접어두더라도, 이 글의 앞에서 보여준 두 가지의 '갈아타는 곳' 사인의 비교만으로도, 우린 그 내용을 쉽게 인지할 수 있지 않을까? 어떤 글자가, 우리를 더 안전하게 이끌어줄 수 있는지를 말이다.

중요한 것은 쓰여진 단어가 아니라
그것이 어떤 방식으로 쓰여졌느냐이다.
_ 네빌 브로디, Neville Brody

공공을 위한 사인시스템의 가장 중요한 목적은 공공정보를 알기 쉽게 제공하는 것이며, 광범위한 이용자의 원활한 이동을 지원하는 것이다. 다시 말해, 아무리 창의적으로 잘 디자인되어 도시의 아이덴티

티를 표현했다 하더라도, 전달하고자 하는 내용이 대중에게 정확히 전달되지 못한다면, 그 사인의 존재가치는 사실상 무의미해질 수밖에 없다는 것이다. 공공건물 사인시스템 문자정보에 대한 사용자 지각효과 분석, 백진경, 세종대학교, 2004. 그러므로 공공을 위한 디자인은, 지난 역사를 통해 구축해온 작은 기호 하나도 놓쳐서는 안 될, 신중함이 반드시 동반되어야 한다. 그렇다면 과연, '디자인서울', 그리고 '서울서체'는 그동안의 세월동안, 우리에게 무엇을 말하고 있던 것일까?

그런데 말이다. 생각해보면 늘 그랬던 것 같다. 우리의 디자인은 말이다, 늘 주(甲)인 한사람만을 위한 그런 의미의 디자인으로, 늘 을(乙)이었던 그런 과정의 디자인으로써 말이다.

동방예의지국의 '자동화'

　　귀찮았다. 통장을 교체하느라, 은행을 찾는가는 것이 말이다.
이미 오래전부터 인터넷뱅킹과 자동화기기의 일상을 살고 있었기에….
해서 이런, 마치 계륵과 같은 이런 일(직접 창구 또는 직원을 찾아가는
것)은, 더군다나 이리도 바쁜 일상을 살아야하는 우리들에겐, 꽤나 귀찮
은 일이 아닐 수 없을 것이다.(많이 쓰지도 않지만 버릴 수도 없는 것,
다행히 요사인 전자통장이란 게 생겨, 그나마 통장 정리의 불편함이 어
느 정도는 감소되었다고)

은행의 자동화기기

생각해보면 이런 현상도, 근 몇 년 사이에 굳어진, 우리 일상의 단편적인 모습일 게다. 그만큼 우리가, 빠르게 살고 있다는 의미일까?

그런데 뜬금없이, 이 이야기를 꺼낸 이유는? 사실 오늘의 이 야기가 바로 그때, 그 은행에서부터 시작되었기 때문이다.

순서를 뽑고, 기다리고, 통장 교체를 이어가던 중, 갑자기 옆 창구가 시끄러워졌다. 할머니(손님으로 보이는) 한 분과 창구 직원의 말다툼으로 말이다. 그 시끄러움의 요지는? 할머니 왈, '공과금 납부를 여기에서 처리해 달라.' 직원 왈, '그런 업무는 이제 여기에서 하지 않는다. 그러니 자동화기기를 이용해 달라.' 놀라운 일이었다. 할머니의 소란스러움이나 퉁명스러운 직원의 말투보다… '어느새 이런 일들이 자동화기기로만 처리된다니.'

그 이후는? 난감해하는 할머니와 창구 직원의 도돌이표 이야기, 그리고 은행에 근무한다는 이유만으로 본인의 업무를 넘어선 청원경찰분의 도움으로, 결국 그 할머니는 무사히 그 일들을 처리할 수 있었다. 하지만 걱정이 된다. 그 다음 달에도, 또 그 다음 달에도… 예의 그 할머니는 이런 수고로움을 다시 겪게 될 것이기 때문에… 나의 괜한 노파심인지도 모르겠지만 말이다.

그런데 말이다. 뭔가 이상하지 않은가? '자동화'란 이 기계들의 용도들이 말이다. '은행의 그 많은 기계들은 과연 누구를 위해 만들어진 것일까?', '과연 자동화라는 이름의 장치들이 우리 모두에게 편리함(행복)을 가져다주고 있을까?'

......................................
| 자동 | (다음. 한국어 사전)
기계나 장치 따위가 사람이 일일이 조작하지 않아도 일정한 방식에 따라 스스로 움직임

은행의 공과금 자동수납기와 지로영수증

기계의 主人

　　　인간의 삶을 지탱하는 대부분의 문화는 그에 상응하는 '배움'이란 일련의 과정, 그리고 '익숙함'이란 시간을 담보로 발전해왔다. 아주 흔한 예지만, 누구나 안다고 여기는 교통 신호등의 색상조차도, 사실은 교육을 통해 반복적으로 배우고 익혀야하는, 우리의 성장 과정에 포함되어 있지 않은가! 그래서 더 복잡해진 지금의 세상엔, 그 과정을 줄이는 기술들이 더 많은 사람들에게 공감이라는 호응과 박수를 받고 있다. 굳이 미니멀리즘 등의 정의를 쓰지 않고서라도 말이다. 배움 없이 세상을 누릴 수 있는 편리함의 홀가분함이란! 삼성의 두터운 갤럭시 매뉴얼을 정독하던 이에게 아이폰은, 새로운 세상을 만나는 잠깐의 선물이었을지도 하지만 이 새로움이란 문화에는, 특히 우리와 같은 디자이너들이라면, 결코 놓쳐서는 안 될 중요한 조건(기준, 제약, 사실, 진실)이 하나 있다. 그것은 바로 그 새로움을 이용할 사람들이, 그곳에 이미 존재하고 있었다는 것. 이유는? 바로 우리가 그것의 실질적인 주인이기 때문이다.

제대로 적용된 디자인은
우리 삶의 질을 높이고,
직업을 만들어 내며,
사람들을 행복하게 만든다.

_ 폴 스미스, Paul Smith

은행의 구조는 매우 간단하다. 내가 빌려준 돈으로 장사를 하고, 그것을 통해 벌어들인 이윤의 일부를 이자라는 고마움으로 내게 표시하는 것, 즉 내가 빌려준 돈으로 수익을 창출하는 일종의 서비스업이다. 하지만 잘 모르겠다. 그곳이 나를 위해 해준 서비스의 실체가 무엇이었는지… 은행의 자동화로 우린 얼마나 행복해졌는지….

그러고 보니, 디자이너의 세상도 늘 그랬던 것 같다. 컴퓨터를 사용하면서, 우린 얼마나 더 많은 노동의 시간을 추가했는지… 물론 우리가 미처 알지 못했던, 그 사이에 일어난 일들이었지만 말이다.

'디자인서울'에 사는 시민의 자세

서울의 버스정류장 안내사인에 붉은색 화살표 스티커를 붙이고 다니는 한 청년이 있었다. 그 청년은 지금의 버스정류장 노선도만으로는 가야할 방향을 정확히 알 수 없기에, 결국 버스를 이용하는 많은 시민들의 불편을 해소하고자(조금이나마), 이 일을 시작했다고 한다. 청년은 그 후로도 꽤 오랫동안 스티커 붙이는 일을 계속했고, 이 일이 트위터를 통해 알려지면서, 2012년 5월 서울시로부터 표창까지 받게 되었다고 한다. 바로 2012년 5월 3일 〈위키트리〉에 실린 기사의 내용이다.

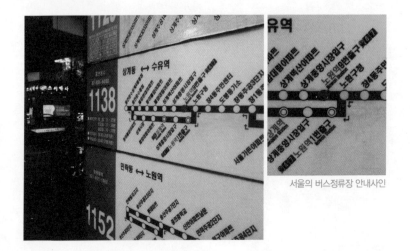

서울의 버스정류장 안내사인

만약 당신이 서울에 살고 있다면, 너무나도 쉽게 공감 할 수 있는 이야기가 아닐까? 그런데 말이다. 대한민국의 중심이라는 서울에서, 우린 왜 이런 작은 친절함에 감동을 느껴야만 할까? 그 대단한 도시브랜드를 구축했다던, 세계가 주목한 디자인 도시라며 떠들던, 이 '서울'의 한복판에서 말이다.

政治와 情致

국제산업디자인단체협의회는 샌프란시스코 총회(2007년 10월 20일)에서, '2010년 세계디자인수도'로 서울을 선정한다. 위키피디아

이에 서울시는 '디자인서울 총괄본부'라는 서울시 내의 도시 디자인 실행·관리조직을 만들어 대대적인 도시 개선 작업, 즉 서울의 환경과 디자인을 개선하는, 거대한 공공 디자인사업을 벌이게 된다. 이 사업의 주요 내용(알려진)은 거리 정비를 위한 디자인 개선, 도시의 갤러리화를 위한 문화 사업과 전시, 서울만을 위한 전용서체 개발, 그리고 '동대문디자인플라자(DDP)' 등과 같은 대규모의 공공건축 사업들이다. 물론 이 공공건축은 이후 서울시 부채의 가장 큰 주범이 되었다. 그리고 꽤 오랫동안 서울시는, 디자인수도란 미명하에, 이러한 사업과 행사를 수시로 개최하며, 서울을 세계적 아이덴티티의 도시로 만들어갔다.(포장이라는 단어가 더 적절할지도)

물론 디자이너의 입장에서 '디자인서울'은… 내가 살고 있는 서울이 예전에 없던 '디자인'을 표방하며 여타 도시와의 차별화를 추진했다는 점, 그리고 그 영향이 지방 공공디자인 활성화의 신호탄이 되었다는 점에서, 매우 긍정적인 사업이었다고 할 수 있다.(우리의 디자인역사 속에서, 나름 자부심을 가질 수 있는 중요한 사건이기도) 하지만 지난 시간을 통해 드러났듯, 토건을 중심으로 벌어진 이런 일련의 사업들은 결국 한 개인의 정치적 욕심 때문에 시작되었다는 것, 또한 그것에 의해 내용 역시도 실제 도시 디자인에 심각한 문제점을 더했다는 점에서, 너무나도 안타까운… 그리고 분노할 사건으로… 유야무야 마무리가 되었다.

| 공공성 | (다음. 한국어 사전)
사회 일반의 여러 사람, 또는 여러 단체에 두루 관련되거나 영향을 미치는 성질

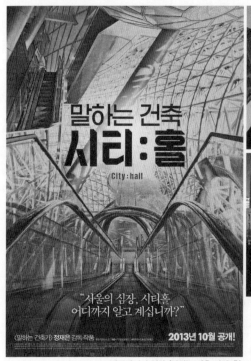

다큐멘터리 영화 〈말하는 건축 시티:홀〉

논란의 서울시청 신청사

디자이너는 사회의 움직임과
연결돼있어야 한다

_ 장 폴 고티에, Jean Paul Gaultier

혹시 보신 적이 있는가? 2013년 개봉했던 다큐멘터리 영화 〈말하는 건축 시티:홀〉 말이다. 갑자기 이 영화를 꺼낸 이유는, 바로 이 영화가 '디자인서울'의 중심에서 벌어졌던, 그 내면의 이야기를, 고스란히, 담고 있기 때문이다.(지금도 끊임없는 논란거리로, 비닐하우스라는 비아냥거림까지 듣는, 서울시 신청사에 관한 이야기를 통해서) 영화는 말하고 있다. 공공 디자인에 대한 우리의 허상, 이상적이라고 말하는 디자인이 얼마나 무의미한 것이 될 수 있는지, 그리고 디자인이 또한 얼마나 무의미하게 퇴색될 수 있는지를 말이다.

앞서 언급된 기사 '정류장 화살표' 역시 우리의 그런 모습들 중 하나일 것이다. 바로 성과만을 위해 만들어진, 디자인이란 이름의, '모순'말이다. 그래서 더 걱정이 앞선다. 아무런 목적(정치적 목적은 있었다지만) 없이 만들어진 이 디자인들이 말이다. 우린 과연 이 디자인들 앞에서, 미래의 후손들에게 어떤 이야기를 해줄 수 있을까? 우린 잘 몰랐다고? 힘이 없었다고? 과연 그 핑계만으로 우린, 우리 스스로 만든 이 디자인의 족쇄를 풀어낼 수 있을까?

차라리
이제

마음이
편해

― 하상욱 단편 시집 '어차피 지각' 中에서 ―

하상욱 시집

니가 문제일까 내가 문제일까

니가
문제일까

내가
문제일까

꽤나 주목(?)받았던 하상욱 작가의 시 〈신용카드〉다. 언제나 그랬듯, 이 짧은 시는 마침 당시의 논란, 신용카드 대란(개인정보 유출 사고)을 풍자하는 절묘한 한마디로, 이른바 유명세라는 걸 타게 된다.(물론 혹자는, 이게 과연 시인가에 대한 의문을 던지기도 하지만 말이다.)

이처럼 '시'는 세상과 사람사이의 아주 특별한 매개체가 되곤 했다. 때때로… 아주 오래전부터… 글이라는 구조의 형식미를 통해서… 그렇게 독자의 감성을 건드렸고, 때론 더 나아가 그들의 자의적 해석을 이끌어냈다.(때론 생각의 메타적 여백을 만드는, 각성제의 역할이 되기도 했다.) 그런데 뜬금없이, 왜 여기서 '시'를 이야기해야만 할까? 이유는 이와 정반대의 삶이 바로 필자, 그리고 우리들이 다루는, 디자인의 근본적 역할이며, 또한 그것의 방법이기 때문이다.(과연 그럴까에 대한 이유는 조금 뒤에 다시 언급하기로 하자.)

그럼 지금부터, 오늘의 진짜 이야기를 한번 해보도록 하자. 지금 벌어지고 있는 이 두 가지(시와 디자인)의 새로운 모습, 바로 서로의 한계를 넘으려는 시도와 그 유행의 현상들을 말이다.

言, 言그림

사실 이 이야기(의문의 시작)는 우연히 보았던, 아파트 승강기에 부착된 한 장의 전단(위의 이미지)에서 시작되었다.

거리에서 쉽게 볼 수 있는 캘리그라피

옆의 전단은, 보는바와 같이, 세 가지의 글(카피)이 각각 다른 형태의 캘리그라피로, 즉 나름의 의미를 디자인이란 구성의 형태로 보여주고 있다. 그래서 궁금했다. '과연 이 글자들은 각각의 정보를 정확하게 담아내고 있을까?'(물론 지극히 개인적인 궁금증이었지만 말이다.) 하지만 이건 아주 작은 기우에 불과했다. 어느새 우리의 글자들(디자인)은 이런 디자인, 즉 캘리그라피라는 형태로 이미 세상을 활개 쳐 다니고 있었으니 말이다. 그래서 더 궁금해졌다. '과연 이 글자들은 그 글의 의미들을 제대로 담아내고, 또 표현하고 있을까?'가 말이다.

| calligraphy | (다음. 영어 사전)
1.달필 2.꽃 문자 3.능필 4.장식적 서법 5.필적 / beautiful handwriting

다시 이야기의 처음으로 돌아가 보자. 시(광범위하게 '글'이라고 하자.)는 그것을 바라보는 독자의 감성적 해석의 주체다. 하지만 디자인은 시(글)와 달리 정보를 정확하게 전달하는 매개체의 전달 과정이며, 또한 그것의 결과물이라 할 수 있다. 해서 디자인은 반드시 소비자에게 정확한 언어, 즉 담론의 언어 메타성 를 배제해야만 하는 전제가 포함되어 있다.(이 전제는 앞서 이야기한 시와 디자인의 근본적인 대척점이 된다.)

그런데 앞서와 같이, 지금의 시대는 그것의 소통을 필요로 했고, 그래서 현재는 결과적으로, 전달자의 의도를 좀 더 진하게 담아내는 형태, 즉 작가의 의도를 더욱 명확히 만들어가는 형태(캘리그라피라는 형태의 디자인)로 그 내용이 확산되고 있다. 아니 사실은 그래야만 한다는 것이 더 명확한 대답일 수 있을 것이다. 이 '대답'에는 이미 우리의 문화, 그리고 기호의 연구가 동반되었다는 의미도 또한 담겨져 있다. 그런데 과연 지금, 우리는 그 대답을 정확하게 하고 있고 있을까?

유행은 한때지만 스타일은 영원하다

이브 생로랑, Yves Saint Laurent

그래서 결론은? 아직 잘 모르겠다는 정도. 이유는? 디자인이란 늘 변화하려는, 생물과 같은 존재이며, 또한 캘리그라피 역시도, 우리가 의도했던 것보다 지금 훨씬 더 많은 현장에 적용, 아니 통제할 수

없을 만큼 활발히 세상에 뿌려지고 있는 중이기 때문이다. 해서 여기에서는, 지금 바라본 이 현상에 대해, 그저 우려의 목소리를 더하는 정도로만 이야기를 마치고자 한다. 물론 안타깝게도 그 확장이란 게, 그저 유행처럼 소비되는, 그런 모습을 조금 더 많이 보여주고 있지만은 말이다.

서울의 일상 (이미지 출처_flickr)

아름다운 서울에서, 서울에서 살렵니다?

 초등학교(물론 필자야 국민학교였지만)시절부터 중·고등학교까지, 늘 학기 초만 되면 반복되는 특별한 행사(?)가 하나 있다. 바로 '환경미화'란 이름의 교실꾸미기다. 뭐 이름이 좋아 '미화'지 사실 그 시절의 '환경미화'란? 학생인 우리가 직접 교실을 정비하는(여기서 '정비'란 단어를 쓴 이유는 보통 이때의 환경미화는 대청소를 넘어 교실 전체에 페인트칠까지 하는 등의, 꽤나 수고스러운 일들이 모두 포함되어 있기 때문이다.), 학교 본연의 노동을 학생들에게 전가시킨, 매우 성가신 일중에 하나일 뿐이었다. 물론 당시의 우리 상황이 그랬고, 그리고 그땐 또 그런 게 나름 우리들의 낭만이기도 했고…. 그리고 여느 해와 같이 그해(정확히는 중학교 2학년) 가을에도 여전히 그런 일들이 반복되고 있었다.

個性과 美化

　　환경미화 시즌(생각해보니 시즌이라는 표현이 더 적당할 것 같다.)이 시작되면 대개 이런 패턴으로 일이 진행되곤 한다. 첫 번째, 우선 반장과 부반장 중심으로 환경미화를 어떻게 진행할지 선생님과 상의(주로 지시가 대부분이지만)를 하고, 두 번째, 그 결과에 따라 각종 이름의 학급 간부들이 저마다의 역할을 부여받고, 세 번째, 그 역할이 또 각 부원들과 개별 학생들에게 전달되고, 그리고 일정에 맞춰 각각의 일들이 진행되고, 뭐 이런 식으로 말이다.

　　그런데 앞서 이야기한 맥락과 달리 이때(중학교 2학년)의 환경미화는, 예전과는 조금 다른 방향으로 그 내용이 전개되고 있었다. 그때의 상황을… '지나침'이란 단어로 정의할 수 있을까? 여하튼 그땐 그랬다. 예를 들면 이런 거다. 한 학생이 이야기를 한다. "우리 집에 예쁜 그림이 있는데요!" 그러면 그 학생의 그림이 다음날 교실 벽에 붙게 되는 식이다. 물론 여타의 '환경미화'도 대부분 그런 방식이지만 말이다. 하지만 여기에서 조금 다른 점… 그것은 그 시절 우리에겐 이렇게 벽에 걸 수 있는 그림의 수, 거기에서 더 나아가 꾸미는 방식에 어떤 형식과 어떤 제약도 없었다는 점이다. 해서 우린 그 시즌에 최대한 많은 그림을 동원해 교실 벽을 채워나갔고(당시의 이발소 그림이라고 했던 것들도), 화분을 비롯해 교실에 가져다 놓을 수 있는 다양한(잡다한), 모든 것들을 가져다 놓았다. 하지만… 이런 상황이 계속되다보니, 심사(환경미화)일에 다가갈수록 교실은 이른바 도떼기시장처럼, 원래의 취지(미화)를

무색하게 할 만큼, 복잡하게 변해버리고 말았다.(그러다보니 수업에 들어오시는 선생님들마다의 핀잔과 구박도 점점 심해졌다.) 하지만 우린 그래도, 무던히 그 일을 행했다.(아니 즐겼다고 표현하는 것이 맞으리라.) 담임선생님의 든든한 빽(사실 이 모든 과정은 담임선생님의 허락, 허락이라기보다는 장려가 있었기에)을 업고서 말이다.

그리고 재미있는 건, 그때의 기억이 지금도 필자를 가장 웃음짓게 하는, 학창시절 가장 소중한 추억이 되었다는 것이다. 아마도 그 이유는, 그때 그 순간이 바로 삭막한 우리의 시절 안에서 유일하게 개성을 표출할 수 있었던, 그런 시간들로 만들어졌기 때문이었으리라.

| 개성 | (다음. 우리말 사전)
1.한 개인이 가지는 고유한 취향이나 특성
2.각 개체의 특성

이렇게 뜬금없이 옛 추억을 꺼낸 이유는, 길을 지나다 문득 발견한 우리 주변의 간판들, 규격화된 그것들의 모습 때문이었다. 그렇다면 이쯤에서 질문을 하나 던져보자. 과연 이렇게 규격화된 지금의 간판들은, 광고와 홍보라는 그 본연의 역할을 제대로 수행하고 있을까? 그리고 그것이 정말 우리 도시의 '환경미화'에 진정 걸맞은 모습들일까?

1991년 실질적인 지방자치제 이후, 우리의 도시들은 각각의 개성을 표현하기 위한, 나름 새롭다는 '환경미화'를 끊임없이 시도하고 있다. 물론 우리가 알지 못하는 엄청난 자본들을, 수시로 동원까지 하면

규격화된 형태의 도심 간판들

서 말이다.(예전에 비판한 '디자인서울'도 그런 정책 중 하나였지?) 그리고 그것들과 함께 시작된 도시꾸미기는 예전 우리의 교실에서 흔히 보았던, 그런 일상의 규격화를 지속적으로 수행해오고 있다. 각각의 브랜드를 표현해야할, 간판의 역할조차 말이다. 그런데 가만히 생각해보면… 이 얼마나 어패가 있는 논리인가? 도시의 개성을 위해, 도시의 환경을 위해 오히려 규격을 맞추는, 이런 일련의 시도라니 말이다. 결과적으로, 지금 우리의 도시들은 얼마나 차별화가 되어있을까?

규칙은 예술가가 타파해야 할 대상이다

_ 윌리엄 번벅. William Bernbach

모든 일에는 순서가 있고, 그 순서에 맞춰 계획이 있고, 또 그 계획에 맞춰 일을 하고… 그리고 그 안에서 우리도 그것과 같이 세상을 살아간다(고 믿는다). 하지만 재미있게도, 그렇게 살지 않은 사람들을

향해, 우린 늘 동경이란 걸 보내고 있다. 나와는 좀 다른 삶을 살고 있는, 개성 있는 인생들에 대해서 말이다. '미화'의 사전적 의미는, 아주 단순하게도, '아름답게 꾸민다'이다. 그렇다면 과연 우리의 도시는(우리를 둘러싼 간판 역시도), 환경미화를 통해 정말 그렇게 아름다워졌을까? 우리가 늘 동경해왔던, 그런 삶들처럼 말이다.

〈서울 아름다운 간판상〉에서 수상한 간판들의 모습 (이미지 출처_서울좋은간판)

* 위의 이미지는 공모전을 통해 당선된 서울의 아름다운 간판들이다.
그런데 뭔가 좀 이상하지 않은가?
규격화를 진행하면서, 이건 또 뭐가 아름답다는 것인가?
참 알다가도 모를 일이다. 우리라는 도시에 살면서도 말이다.

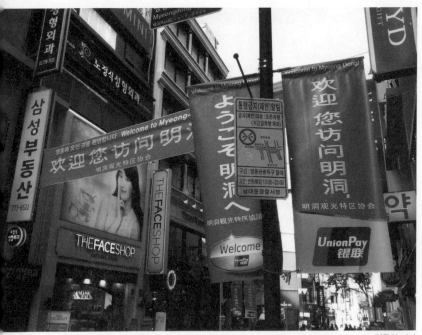

명동의 거리

Welcome to Myeong−dong?

혹시 여러분들은, 명동에 대해 얼마나 알고계신지? 연인, 만
남, 데이트, 쇼핑, 아니면 정치적 대립의 역사, 또는 돈의 시작, 무언가
새로웠던 문화의 출발점….

이렇듯 한 장소에 다양한 상징과 의미가 부여되었다는 것, 그건 아마 그 뒤에 펼쳐졌던 많은 이야기, 그리고 그 이야기를 만들었던 많은 사람들이, 늘 그곳에 존재하고 있었기 때문일 게다. 역사를 살펴봐도 명동은 이미 일제강점기 때부터 이 땅의 중요한 상업지역으로 지정되었고, 해방 이후에도 이곳을 중심으로 문화와 경제의 중요 요직이 터를 잡아 나갔다. 물론 주변의 대형 시장도, 빼놓을 수 없는 명동의 중요한 요소가 되었다.

이렇게 역사적으로 다양한 문화의 시작점이 되어왔던 명동, 그렇다면 지금의 명동은 우리에게 어떤 모습으로, 또는 어떤 의미로 비춰지고 있을까? 그래서 오늘은 이 명동이란 지역에 담긴, 지금의 이야기를 한번 해보려고 한다. (사실 이 이야기를 꺼낸 이유는, 지난 몇 년간 명동에서 겪었던 일상이 마치 우리의 디자인 현실과도 너무나 닮아보였기 때문이다.) 그럼 지금부터 명동의 이야기, 그 안에서 필자가 겪었던 명동의 사연을 한번 시작해보도록 하자.

外國人과 外人

자주는 아니지만 종종 출근길에(5년 전부터 직장을 이곳으로 옮겼기 때문에) 편의점을 들르곤 한다. 그런데 얼마 전부터, 사실은 오래 전부터, 이곳(명동)의 편의점을 이용하면서 꽤나 큰 불편함을 겪게 되었다. 이유는 그 편의점의 직원(아르바이트생)이 바로 외국인(요즘은 주로 중국인)이기 때문이다. 어쩌 조금 당황스럽지 않은가? 내용은 이렇다.

보통 요즘의 우리들은 대부분 물건을(편의점에서도) 계산할 때 할인과 적립, 신용카드, 현금 등의 다양한 방식들을 섞어 쓰곤 한다. 이유는 다양해진 우리의 시장에서, 소비행태 또한 그것만큼 매우 복잡해져 버렸기 때문이다.(물론 그것은 철저하게 광고주의 입장에서지만 말이다.) 그리고 필자 역시도 그곳(편의점)에서 할인과 적립을 받기 위해 매번 2~3가지 카드를 내밀고는 하는데(요사인 스마트폰을 이용해 더 불편하기는 하다.), 유독 이곳에서는 늘 계산대에서 직원에게 몇 번씩 설명을 더해야만 하는 불편함을 겪게 된다는 것이다. 이유는 단순하게도, 서로 말(언어)이 통하지 않기 때문에… 그리고 생각해본다. '여기는 한국인데, 나는 왜 이곳에서, 이런 불편함을 겪어야만 하는 것일까?'

혹시, 이유를 예상하셨는지? 그렇다. 지금의 명동이 그렇기 때문이다. 지금의 명동? 아니 어느덧 명동은, 외국인 관광객이라면 꼭 거쳐 가야만하는, 한국 관광의 요충지가 되었다.(앞서 언급했던 교통과 문화의 시작이란 상징 때문인지, 어쨌든 현재 명동은 많은 게스트하우스와 숙소가 펼쳐져있는, 관광과 쇼핑의 출발점이 되었다.) 그래서 그랬을 것이다. 물건을 많이 구매하는 관광객(우리보다)을 위해, 그 편의점 점주는 외국인 종업원을 고용(선호)하는, 이런 방법을 사용하게 된 것 말이다. 그런데 여러분은 아시는가? 명동에서의 쇼핑에는 늘 이런 일들이 따라다니게 된다는, 그 사실을 말이다.(외국인 관광객에게 둘러싸여, 외국인 종업원에게, 우리말을 이해시키며 쇼핑하기) 해서 필자는 이제 그것을 극복할, 나름의 노하우를 하나 만들게 되었다. 명동에서는 절대 쇼핑을 하지말자는 것 말이다.

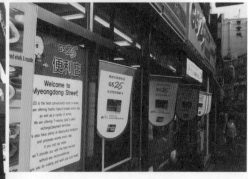

명동에서 흔히 볼 수 있는 외국어 사인들

그렇다면 왜 명동이 이렇게 변했을까? 그리고 그 이전 더 중요한 질문, "왜 우린 이렇게도 우리 스스로를 차별하고 있을까?" 결국 그 근본적인 이유는, 자본이라는 현재의 시대적 차별을 우리도 똑같이 인정하고, 또 그것을 아무렇지도 않게 사용하고 있기 때문이다. 더군다나 이곳이, 우리가 살고 있는 실질적 공간임에도 불구하고 말이다.(생각해보니… 우린 어느 나라를 가든 그들의 언어로, 또 그들의 방식을 배워 무언가를 해야 하지 않았던가?) 그리고 문득 떠올랐다. 어디서 많이 본 것 같은, 이런 익숙한 현상들이 말이다. 그렇다. 생각해보면 우리의 디자인도 늘 이런 방식으로 존재하곤 했다. 자본을 따라, 돈 많은 주인(갑)을 위해 존재한다면서도, 늘 디자이너란, 너희보다 우월한 사람이라는, 우리 스스로의 우월적 성향을 그들과 늘 차별화시키곤 했다. 마치 인종차별과 같은, 그런 성향들을 감춰가며 말이다.(요사인 미디어들도 그런 성향들을 더욱 부추기고 있다. 경쟁을 위해서 말이다.)

| 차별 | (다음. 우리말 사전)
둘 또는 여럿 사이에 차등을 두어 구별함

자본이 침식될수록 자본을 더 쫓는 건, 어쩌면 지금 시대엔 지극히 당연한 일상의 현상일지도 모르겠다. 하지만 결국 잊지 말아야 할 건 그 근본엔 사람이 있고, 그리고 그 안에는 그것을 누려야 할 우리가 있다는 점이다. 하지만, 이렇게 늘 반복되기만 하는 우리의 모습들을 보며… 아직은 우리의 바램이 꽤나 요원한 것임을… 이곳을 통해 다시한 번 깨닫게 되고 만다.

그래서 그럴까? 오늘은 문득 사람에 대한 친절함이, 세상에 대한 친절함이, 조금은 더 그리워졌다. 늘 지나는, 이 명동을 거닐면서 말이다.

예술은 보이는 것을
재현하는 것이 아니라
보이지 않는 것을
보이게 하는 것이다

_ 파울 클레, Paul Klee

배려가 먼저다!

〈서울시, 독신여성 밀집지 등에 범죄예방디자인 적용〉. 필자의 눈길을 끈 기사였다. 귀갓길의 위협으로부터 여성을 보호하기 위해, 그네들이 많이 사는 동네의 환경을 바꾸겠다는 것, 이게 바로 이 기사의 주된 내용이었다. 연합뉴스 한 마디로, 동네를 꾸미면 범죄가 줄어든다는 것. 기사를 자세히 보니 길 옆은 그림과 글씨로, 이와 함께 경보기도 설치된다고 한다. 그런데 생각해보면, 정말 놀라운 이야기가 아닌가? 골목길에 그림을 그리면, 사람을 살릴 수 있다니 말이다.

범죄예방 디자인

또 이런 기사도 있었다. 〈디자인 입혔더니 범죄 줄었네〉. 앞의 이야기와 같이, 산동네에 디자인(그림과 글씨)을 입혔더니, 역시 놀랍게도, 그동안 빈번했던 범죄를 많이 줄일 수 있었다고 한다. 서울경제

그럼, 이런 이야기는 또 어떤가? 〈마포대교 '생명의 다리', 투신자수 절반으로 줄어〉. 2014년 3월 4일 신문에 게재된, 디자인이 사람을 구했다는 이런 신통방통한 이야기를 말이다.(2013년 칸국제광고제에서 상까지 받은 〈마포대교 자살방지 캠페인〉에 관한 후속 내용이었다. 삼성생명이 의뢰했고 제일기획에서 진행한, 나름 성공을 거둔 신화적인 디자인의 사례였다고) 머니투데이

마포대교 (이미지 출처_flickr)

문득 궁금해졌다. '정말로 디자인이 사람을 살릴 수 있을까?' 그런데 뜬금없이, 이런 궁금증이 해소되기도 전에, 이것에 의심을 더할 만한, 아주 새로운 이야기가 나타나고 말았다. 〈"밥은 먹었어?"… 마포 대교 자살방지 광고 칭찬받았는데, 투신자는 오히려 6배 증가〉. 이 역시 나름의 통계들을 기초해서 만든 내용이라고. 조선일보

그렇다면 말이다. 사람을 구한다는, 아니 그러지 못했다는, 이런 모순의 이야기들 속에서, 우린 과연, 우리의 디자인에게, 어떤 태도 를 취할 수가 있을까?

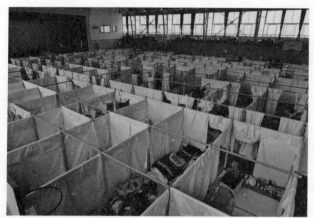

이미지출처_SHIGERU BAN ARCHITECTS

配慮와 背戾

　　혹시 기억할 수 있을까? 2014년 '세월호' 기간 중, 가장 뜨거웠던 위 사진의 이야기를 말이다.(당시 이 사진은 그런 호응_주로 SNS_에 힘입어, 몇몇 기사의 소재로 활용되었다. 필자 역시도 그때의 기사들을 통해, 이 사진이 바로 '반 시게루(일본 건축가)'가 디자인한, 일본 재난 때 만들어진 임시 거주시설이란 걸 알게 되었다.) 〈일본 건축가가 디자인한 '체육관 임시거주시설'〉. 위키트리 해서 오늘은 바로 이 사람, '반 시게루'의 디자인을 통해 질문을 다시 들춰보려고 한다. 이유는? 여전히 의미가 궁금했기에… 또 이 사진에 대한 호응이, 이전 우리의 기사들과는 조금 다른, 새로운 의미를 던져 주고 있기 때문에….

*사실 이 사진의 주인공 '반 시게루'는 그때와 같이, 아주 특별한 주목을 받기 이전에도 작은 기사 등을 통해, 우리에게 잠깐 소개된 적이 있었다. 이유는 바로 그가 2014년 '프리츠커상'을 받은 인물이기 때문이다. 우리에게 생소한 이 '프리츠커상'은 사실 '건축계의 노벨상'으로 불리는 가장 권위 있는 상 중에 하나이다. 수상의 자격은 '인류와 환경에 대한 높은 공헌'이라고.

그럼 지금부터, 오늘의 주인공인, '반 시게루'의 디자인으로 한번 들어가 보도록 하자.

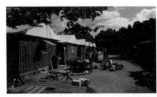

① PAPER LOG HOUSES_일본,고베_1995

① 1995년 일본 고베 대지진 당시 제작된 임시 주거지로, 모래주머니와 맥주 상자, 그리고 종이를 이용했다는 특징을 가지고 있다. 그리고 이 프로젝트는 이후에도 2000년, 2001년 각각 터키와 인도의 재난을 위한 임시 주거지로 추가 진행되었다.('반 시게루' 디자인의 특징은 각 주거인들의 문화를 새로운 주거 환경에 최대한 반영한다는 점이다. 터키의 경우는 일본과 달리 공통적인 합판의 규격을 유지했으며, 인도의 경우는 이와는 또 달리 전통적인 진흙의 코팅을 벽채에 적용했다.)

② TSUNAMI RECONSTRUCTION PROJECT IN KIRINDA_스리랑카,키린다_2007

③ Byumba 난민 캠프_르완다_1999

② 2004년 쓰나미 발생 3년 후 진행된 스리랑카의 이슬람 어촌 키린다 재건 프로젝트다. 키린다에 거주하는 사람들의 생활 방식, 특히 이슬람 관습(손님이 왔을 때 여자는 다른 곳으로 이동)을 배려한 공간 구조를 통해 총 45채의 집이 마을로 완성되었다.

③ 1994년, 루완다에서 1만 명 이상의 난민이 발생하게 된다. 이른바 종족 갈등 때문이다. 이 난민을 위해 유엔이 새로운 주거지를 마련하려 했는데, 이때 가장 큰 역할을 하게 된 것이 바로 '반 시게류'의 주거 디자인이었다.(이 프로젝트는 지역 여건상 그곳의 산림을 훼손하지 않고, 수송 및 비용이 저렴한 최적의 재료를 필요로 했는데, 이미 오래전부터 '반 시게류'의 디자인에 적용된 종이튜브는 그 대체 재료로서 충분한 역할을 하게 된다.)

④ HUALIN 임시 초등학교_중국,청두_2008

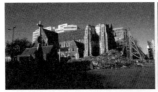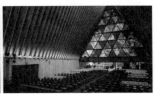

⑤ Cardbord Cathedral_뉴질랜드_2013

　　④ 일본과 중국의 대학 간 공동으로 진행된, 임시 초등학교 세우기 프로젝트다. 2008년 5월 쓰촨성 지진으로 무너진 땅에 만들어진 이 임시 초등학교는 '반 시게루'의 다른 프로젝트들처럼 역시 대부분의 재료가 종이로 활용되었다.(많은 자원봉사자, 즉 비숙련자들이 공사에 참여할 수 있도록 학교의 제작 및 설계도 매우 쉽게 진행되었다고)

　　⑤ 2011년 캔터베리 지진으로 인해 도시의 상징이었던 크라이스트 성당이 붕괴되었다. 이렇게 시작된 성당 프로젝트는 이후 기존의 대성당을 대신할 만한, 놀라운 도시의 상징물로 자리 잡게 된다.(현재는 교회로서의 기능은 물론 다양한 이벤트와 콘서트가 열리는, 도시의 새로운 문화 공간이 되었다. 재료는 역시 종이튜브와 컨테이너 등이다.)

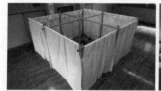

⑥ Paper Partition System 4_2011

⑥ 피난소용 간이 칸막이 시스템으로 총 네 번에 걸쳐 디자인 과 내용이 개선되었다. 이 디자인의 가장 중요한 컨셉트는, 바로 대규모 재해 시 생기는 피해자의 정신적, 육체적 피로도를 줄이는 것이었다. 벌레 등을 대비한 모기장도 이러한 컨셉트에서 나온 아이디어다.(이 외에도 더 많은 프로젝트가 있으며, 지금도 재해에 대한 다양한 프로젝트들이 계속 진행되고 있다.) www.shigerubanarchitects.com

| 배려 | (다음. 우리말 사전)
1.여러 가지로 마음을 써서 보살피고 도와줌(配慮)
2.따르지 않고 거스름(背戾)

그런데 말이다. 이런 이야기들과 관계없이, 앞서의 궁금증 자체가 어쩌면 지금 시대에 불필요한 의심일지도 모르겠다는, 그런 생각이 문득 들게 되었다. 이유는 그 방법과 결과가 어찌되었든, 디자인은 세상과 우리들에게 어떻게든 영향을 주었다는 것, 이 또한 결코 부정할 수 없는, 분명한 역사적 사실 중 하나이기 때문이다. 그렇다면 지금의 디자인을, 우린 과연 어떻게 바라봐야 할까? 이렇게 서로 다른 이야기와 이야기들 속에서 말이다.

그런데 아주 재미있게도, 우연히 발견한 첫 기사의 댓글에서, 이 질문의 가장 명쾌한 해답을 하나 발견하게 되었다. '우리를 보호하는 골목 디자인이라면서, 왜 우리말이 아닌 영어를 써야 하나요?'

사람들을 좀 더 행복하게 할 수만 있어도 그 디자이너는 성공을 거둔 것이다

_ 헨리 드레이퍼스, Henry Dreyfuss

어느새 우리 세상은, 힘겨움이란 기운으로 가득 차버렸다. 지난 마음의 상처? 아니면 그것을 그냥 덮으려는 우리의 의지? 어쩌면 그래서, 더 그런 궁금증을 가졌는지도 모르겠다. 디자인 역시 지금의 세상에선, 특히 우리의 현실에선, 그런 하찮은, 또 그런 역할만을 소모하는 형식으로만 존재하고 있기 때문이다. '사람'이 아닌 돈으로, '배려配慮'가 아닌 '배려背戾'로, 여전히 불친절한… 그런 디자인의 역사로써 말이다.

일상(+음식)

+

디자인

이미지 출처_flickr

술은 문화일 뿐이고,
문화는 즐기라고 생겨난 것이다.
하지만 우리의 사회에선, 술 한 잔 마시는 것도
너무 어려운 일이 되어 버렸다.
문화라는, 이 이름 아래에서는 말이다.

_ 취하면, 다 술이라더냐! _ 중

그러고 보니 조금 아이러니한 생각이 든다.
세탁기와 세제는 우리에게 끊임없이
조금 더 쉬운 빨래의 혜택을 이야기하고 있는데,
어찌 세탁법은… 이리도 나날이…
복잡해지고 있단 말인가?

_ 그렇게 세탁소를 간다 _ 중

꼬치안에는 바로 우리의 감춰진 역사적 이면,
즉 독특한 주종(계급)의 관계성이 감춰져 있다.
바로 물건을 파는 생산자가 소비자를 업신여기는,
또 우리 스스로도 그것을 자연스럽게 받아들이려 하는,
이런 이상한 모순의 관계성이 말이다.

 _ '꼬치'의 주인을 찾아서 _ 중

+ *design*

'꼬치'의 주인을 찾아서

용산에 〈문타로〉라는 곳이 나름 유명세를 타고 있나 보다.(일명 이자카야(居酒屋)라 불리는 일본식 선술집이다.) 어느새 우리도 쉽게 즐길 수 있는, 나름 대중화된 주점문화 중 하나. 그런데 궁금했다. 유독 〈문타로〉가, 다른 주점들과 달리, 여러 언론을 통해서, 유명해진 이유가 말이다.

꼬치 (이미지 출처_flickr)

 이곳을 소개한 신문을 찾아보니 그 이유는 바로, 이곳 주인장
의 독특한 이력, 일본 최대의 물류기업 회장 신분을 버리고 한국인 아내
와 새로운 인생을 개척한, 자수성가의 이야기 때문이라고 한다. 〈Why〉 前
일본재벌이 꼬치구이 굽는 까닭은?, 조선일보, 2010. 4. 10. 하지만 말이다. 단지 이
런 이야깃거리만으로 음식점(맛을 내놓는)이 유명해졌다는 것… 이건
어째 좀 어불성설이 아닌지?(물론 영화 〈트루맛쇼〉를 보면 우리네 일상
이 꼭 그렇지만은 않은 것도 같지만) 이곳에 관한 또 다른 이야기를 들여
다보니, 〈문타로〉 유명세의 더 큰 이유는 바로 이곳만의 꼬치구이, 아내
의 조카인 '문근천'씨가 전수해준 한국식 양념꼬치구이의 맛 때문이라고
한다. 물론 이 이야기 역시 그저 세상을 떠돌고 있는, 또 하나의 신화일
지도 모르겠지만 말이다.

| 꼬치 | (다음. 우리말 사전)
1.꼬챙이에 꿴 음식물
2.수 관형사 뒤에서 의존적 용법으로 쓰여, 음식물이 꿰어 있는 꼬챙이를 세는 단위를 나타내는 말
3.무엇을 꿰거나 쑤시거나 하는 데 쓰는 가늘고 뾰족한 물건
* 방언으로 꽂이, 꼬지라고도 한다.

'꼬치'는? 대나무 등의 긴 꼬챙이에, 다양한 재료를 꿰어 만든 '음식'을 말한다. 그런데 재미있는 건, 바로 이 '꼬치'가, 지역의 역사와 개성을 드러내는, 문화의 단초를 제공하고 있다는 점이다. 우리의 거리를 둘러싼, 길거리 패스트푸드로의 화려한 변주처럼 말이다. 그 이유는 바로 재료를 꽂을 수 있는 길쭉한 물건과 불을, 여기에 더해 누구나 쉽게 만들 수 있는 원시적인 구조를, 이 '꼬치'가 그대로 갖추고 있기 때문이다. 그렇다면 지금 우린, 이 꼬치의 변주를 통해, 우리의 어떤 모습들을 발견할 수 있을까? 그것도 디자인이란, 이 생뚱맞은 단어를 통해서 말이다.

꼬치의 주인(甲)?

번화가의 거리를 가득 채우고 있는 꼬치는, 바쁜 일상 속 잠깐의 쉼을 제공하는 동시에 지금을 살기 위한 한 끼의 요기로, 우리의 삶과 공존하고 있다. 앞서 언급한, 패스트푸드로써의 존재감으로도 말이다. 하지만 그래서 그럴까? 불친절한 꼬치의 형태가⋯ 생각해보면, 그렇지 않은가? 그것을 다 먹기 위해 우린 늘 입과 손에 양념을 묻혔고, 심지어 목을 찌르는 압박감 또한 감내해야만 하는, 그런 수고들을 우리 스스로 겪어야만 하지 않았던가 말이다. 그것도 내가 돈을 내는, '꼬치'의 실제 주인이면서도 말이다.(때론 가위로, 먹을 때마다 꼬챙이를 잘라주는 곳들이 있기는 하다. 하지만 위생의 문제는⋯)

거리의 다양한 꼬치구이

　　새로이 문화라는 게 들어오면, 그 지역의 현재와 함께 지난 역사가 중첩되는, 변화의 과정을 겪게 된다. 그리고 그것의 결과는, 대개 다음의 두 가지 모습으로 표출되곤 한다. 첫 번째는 일방적인 구애, 즉 새로운 것이 무조건 좋은 것이란 문화식민지적 믿음을 통해 우리의 현재를 부정하는 것이고, 두 번째는 충돌과 적응을 통해 제3의 형태 문화로 전개되는 경우다. 우리의 꼬치문화는? 유추해보면 이 중 두 번째 경우에 해당된다고 볼 수 있다. 그런데… 그 속을 자세히 들여다보면, 이 꼬치라는 음식 안에는 바로 우리의 감춰진 역사적 이면, 즉 독특한 주종계급의 관계성이 감춰져 있다. 바로 물건을 파는 생산자가 소비자를 업신여기는, 또 우리 스스로도 그것을 자연스럽게 받아들이려 하는, 이런 이상한 모순의 관계성 말이다.

그러고 보면, 우리의 시대는 늘 그래왔었다.(물론 지금도 크게 달라지지는 않았지만) "수출 강국", "기업이 잘돼야 나라가 잘산다!" 늘 소비자는 생산자를 위한, 소모적이고 정치적인 대상이 되어야만 했다.(물론 이유도 모른 채 말이다.) 어쩌면 결국, 이런 관계가 바로 우리 사회에서만 볼 수 있는, 불친절한 꼬치의 모습(어디 이것뿐이겠는가)으로 표현되고 있었는지도….

디자이너의 진정한 타깃은
클라이언트가 아닌
클라이언트의 클라이언트이다.

_ 티보 칼맨, Tibor Kalman

꽤 오래전, 일명 '욕쟁이할머니'란 이름의 식당(들)이 잠깐 각광을 받았던 때가 있었다.(물론 지난 향수를 극단적으로 자극한 발상과 늘 소재에 목말랐던 미디어의 부추김이 더해진 현상이기는 했지만) 그렇다면 지금은 어떤가? 그때의 식당들이, 아직 우리의 주변에 남아있는가? 그렇지 못하다면, 과연 그 이유는 무엇일까? 미디어의 무관심? 맛이 없어서?

불친절함을 친절하게 만들어주는 것, 우리를 주인으로 만들어주는 것, 그리고 생각해보면 우린 늘 그래왔었던 것 같다. 계급관계의 불친절함을 오래 견디지 못하는, 주인의 삶을 계속 유지하고픈, 그 근본

적인 욕망의 표출이 말이다. 어쩌면 그것이 이 식당들을 문 닫게 만든, 진짜 이유였는지도 모르겠다는 생각을 해본다. 우린 결코, 그곳의 주인이 될 수 없었기에 말이다.

디자인 역시 이제는 그래야 하지 않을까? 진짜 주인을 찾는, 행동을 하는 것 말이다. 물론 아직 우린, 디자이너란, 미천한 사회적 계급에 살고 있지만…. 그래서 문득, 질문을 다시 해보고 싶어졌다. 이 '꼬치'의 주인이, 과연 누구인지를 말이다.

'팝콘'은 영화를 싣고

 아이가 크면서, 특히 아이의 방학 때면, 더 자주 영화관을 찾게 된다. 이유는? 다들 예상했다시피, 꽤 많은 애니메이션 영화가, 주로 이때를 개봉의 시기로 맞추기 때문이다.(물론 요사인 그런 시점 마케팅 개념이 점차 사라지고 있지만) 그런데 이처럼 영화관을 찾을 때마다, 난 늘 고민에 빠지곤 한다. 이유는? 바로 영화를 보는 것만큼이나 중요한, 먹거리의 선택 순서가, 우리를 기다리고 있기 때문이다.

 물론 그 대부분은, 특유의 향취로 우리를 유혹하는, 팝콘이 선택되곤 하지만 말이다.

　　영화관 먹거리의 대명사, 영화관 운영비의 실체, 빵집은 포기해도 영화관 먹거리 사업은 포기할 수 없다는 영화기업의 가장 큰 젓줄, 바로 이런 것들이 요즘의 팝콘, 특히 영화관의 팝콘을 상징하는 기호(물론 그 대부분은, 주인의 입장이지만)가 되고 있다. 그런데 왜 팝콘일까? 영화를 만나는, 이곳에서 말이다.

| 팝콘 | (다음. 우리말 사전)
1.옥수수를 튀겨 버터, 소금 등을 가미한 식품
2.옥수수 품종의 하나
3.알 전체가 단단하고 내부가 약간 물러서 가열하면 터진다.

찾아보니 그 이유는, 첫 번째, 씹을 때 소리가 가장 작게 난다는 점, 두 번째, 어두운 곳에서도 잘 보이는 흰색이라는 점, 그리고 세번째, 높은 수익성(저렴한 원재료)의 이점 때문이라고 한다. 〈헐크 팬티는 왜 안 찢어질까?〉 김세윤. 2005. (통계적으로도 영화관을 찾는 관객 6명 중 1명은 팝콘을 구입한다고) 그래서일까? 이미 몇 해 전부터 대부분의 멀티플렉스 체인들은, 전통적인 팝콘을 넘어, 관객들의 다양한 기호를 고려한, 새로운 팝콘(고급화까지) 개발에 열을 올리고 있다.(실제로도 이러한 팝콘 등의 먹거리를 중심으로, 영화관의 매출은 매년 급속도로 늘어나고 있는 추세다_CGV: 2006년 411억 원, 2010년 784억 원, 2013년 1368억 원으로 매년 70%이상 증가) 〈극장가, 티켓보다 팝콘이 더 좋아〉 매일경제, 2011. 06. 19.

非싼 게 비지떡

그럼 지금부터 영화관 팝콘의 길을 한번 따라가 보자. 이유는? 바로 이 길에서, 꼭 말하고픈, 오늘의 고민(?)이 등장하기 때문이다. 우선 기다리면서 메뉴를 살펴볼까? 대략 5~6가지 종류의 팝콘부터 음료까지(세트 메뉴로도 구성되어 있다.)… 그런데 말이다. 생각했던 것보다 꽤나 비싸다. 물론 그렇다고, 아이를 실망시킬 수는 없으니… 우선 적당한 선에서 메뉴를… 그런데… 막상 팝콘을 받고 보니, 또 난처한 일이 생겼다. 팝콘의 거대한 포장용기가, 우리 부녀를 미국 메이저리그의 '짐 애보트'(조막손 투수로 유명하다.)처럼 만들어버렸기 때문이다. 하지만 어쩌겠는가? 다들 그렇게, 극장으로 들어가고 있는데 말이다.

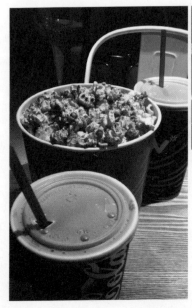

영화관의 다양한 팝콘

　　그럼 우리도 극장으로… 팝콘을 먹기 시작했다. 한참을 말이다. 하지만 영화가 끝날 무렵, 우린 또다시 난처한 상황을 만나고 말았다. 맞다. 팝콘이 남은 것이다. 선택의 기로에 선다. 남은 팝콘을 들고 다닐까? 아니다. 그건 불편하다. 그럼 그냥 버릴까? 이것도 역시 아니다. 양심의 가책이… "어이쿠" 그때 옆 좌석에서, 작은 탄성이 흘러나왔다. 팝콘을 쏟은 것이다. 안타까운 일이었지만… 왠지 부러운 마음이 들기도… 그런데… 뭔가 이상하다는 생각이 들었다. 이런 고민의 상황들이 말이다. '나는 왜, 이곳에서, 이렇게 비싼 음식을 먹으며, 이런 고민들을 해야만 할까?'

영화관 쓰레기통에 버려진 팝콘

　　그렇다면 지금부터, 앞서 고민의 원인, 영화관 팝콘의 포장용기를 한번 자세히 들여다보자. 이유는? 결국 모든 고민이, 바로 이 용기로부터 시작되었기 때문이다. 위에서 보는 것처럼 현재 영화관에서 판매되고 있는 팝콘의 용기는 크고 둥근 원기둥의 형태(대부분)로 만들어져 있다. 이유는 바로, 앞서 잠깐 언급한 것처럼, 내용물을 많이 담아 높은 가격에 판매하기 위한, 수익(높은 마진율)의 목적 때문이다.

　　물론 자료를 찾아보니 이러한 형태, 즉 원기둥 형태의 이유는 또 우리만의 팝콘 판매 방식에서 오는 특별함 때문이라고도 한다.(외국의 경우 주로 식힌 팝콘을 판매하는데 유독 한국에서만 갓 익힌 팝콘을 선호하기 때문에, 그것을 위한 개방형 포장 팝콘의 촉감 유지를 위해 이 유지되어야 한다고… 실제로 따뜻한 팝콘을 위한 기계도 한국에서 개발되었고 또 쓰이는 상태라고… 이에 따라 온도 유지와 시간 등의 이유로 판매

되지 못하고 버려지는 팝콘의 양도 꽤 많다고) 하지만 후자의 내용은 단지 핑계일 뿐이다. 판매자의 수익을 위한, 관객 희생을 위한, 그들의 진짜 속내로써 말이다.

하지만 그럼에도 불구하고, 여전히 팝콘은 잘 팔리고 있다. 씁쓸하게도, 우리가 그것의 불편함을 아무리 논하더라도 말이다.(개인적으로도 그날 아이와 같이 구입했던 팝콘 역시, 결국 지하철 대합실을 어지럽히는, 쓰레기가 되고 말았다.) "팝콘이 영화관 청소에 가장 큰 방해가 되곤 합니다." 영화관에서 아르바이트를 했던 제자의 이야기다. 그렇다면, 결국 소비자의 선택이 가장 중요하다는 뜻일까? 이렇게나 복잡해진… 세상에서도 말이다.

용도야 말로 형태의 근원이다

월터 도윈 티그, Walter Dorwin Teague

그래도 조금은, 희망을 가져본다. 언제나 세상은, 다수를 위한 긍정적인 방향으로, 늘 변화되어왔기 때문이다. 그리고 어쩌면, 벌써 그렇게 진행되고 있는지도 모른다. 변화를 시작한 한 명 한 명의 그들이, 이미 오래전부터, 자신들의 이야기를, 꾸준히 하고 있었기 때문이다. 지금 이 격변의, 시간처럼 말이다.

'커피'를 주문하는 히치하이커를 위한 안내서

생경

두려움

겁

눈치

어려움

빨리

그리고 왜…

'커피전문점'이란 곳에… 처음 들어가며 느낀 감정들이다.
처음이란 게, 원래 다 그렇지 않은가!

흔히 볼 수 있는 커피전문점의 모습 (이미지 출처_flickr)

그런데, 문제가 생겼다. 이름도, 가격도⋯ 커피의 종류가 이렇게나 많았던가? 주문은 또 어떻게? 주인장이 눈치를 준다. 내 뒤의 손님도 마찬가지다. 급하다. 그렇다면⋯ 가장 싼 것으로! 에스프레소? 일단 이것으로 선택. 그런데 받고 보니, 너무 쓰다. 게다가 양도 적다. 설탕을 넣어야 하나? 그런데 설탕은 또 어디에? 커피란 게⋯ 이런 것이었나? 내가 마시던 자판기 커피는, 이 맛이 아니었는데 말이다.

문득 의문이 들었다. 누구 하나 불만을 이야기하지 않는, 이런 이상한 상황이 말이다. 처음이란 게, 늘 이렇게 어려워야만 하는 것일까? 이 흔하디 흔한 커피를 마시면서도 말이다. 그런데 생각해보면⋯ 우린 늘 그래왔던 것 같다. 너무나도 당연하게, 모른 척을 하지 못하는, 그런 것 말이다. 이유는? 내가 고급스러워 보여야 하기 때문에⋯.

일상(+음식) + 디자인

대부분의 설명 없는 영어식 표기의 메뉴들

高級스러운 디자인

　　한글(서체)을 쓴다는 것, 꽤나 불편한 일이었다. 디자인을 하면서… 이유는? 한글이 촌스러워 보였기 때문이다. 그래서 늘 그랬다. 한글 대신 영어를 썼다. 디자인을 할 때마다 말이다. 이유는? 고급스러워 보여야 하니까. '더 고급스럽게, 그리고 더 심플하게.' 더 영어를 쓰고, 더 생략을 하고. 그렇게 디자인을 만드니 사람들도 좋아했다. 고급스러워 보인다고 말이다. 그래서 그렇게 일을 했다. 고급스러워 보이면 되기 때문이다. 불편해도 괜찮다. 디자인을 위해서는 말이다. 내가 만났던, 그때 그 커피전문점처럼… 물론, 지극히 개인적인 담론일지도 모르겠지만 말이다.

하지만 유감스럽게도, 이러한 담론이 꼭 개인적인 생각으로만 머무는 것은 아닌 것 같다. 사실 영어(더 넓게는 미국)의 문화적·사회적 역할, 또 그것에 기인한 파생의 모습을, 우리의 주변을 통해, 우린 너무나도 쉽게 발견할 수 있기 때문이다. 그 이유는? 아마도 대한민국 스스로, 아니 우리 스스로가 오래전부터 뿌리박아온, '영어'란 기호의 구조를 아직도, 그리고 여전히 탈피하지 못하고 있기 때문에… '선진화는 미국화'로, '고급화는 영어화'로, 이 기호들은 다시 스스로를 불편하게 하는, 아니 스스로 그것을 감내해야만 하는… 불친절한 우리의 환경으로 말이다.

..

| 고급 | (다음. 우리말 사전)
1.대체로 가격이 비싸며 정도나 품질, 수준 따위의 등급이 높음
2.지위나 신분 따위의 등급이 높음
3.또는 그 등급

결국 우린 고급이란 무언의 평계를 위해, 우리 스스로를 학대하고 있었던 것은 아닌지… 그깟 커피 한잔을, 마시면서도 말이다.

디자인의 심장은 타인과의 공감이다
다른 사람들이 보고 느끼고
경험하는 것에 대한 이해가 없이는
어떠한 디자인도 의미없는 작업에 불과하다

_ 팀 브라운, Tim Brown

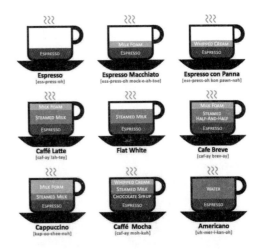

 *인터넷을 떠돌던, 커피 메뉴를 디자인한 픽토그램이다. 그리고 생각해본다. '만약 그때 그 자리에 이런 디자인이 있었다면, 난 그리 당황하지는 않았을 텐데…'라고 말이다. 그냥 그랬다는, 오늘의 씁쓸한 이야기다.

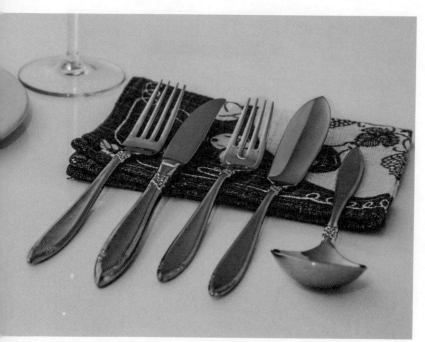

양식 식기 (이미지 출처_flickr)

젠, 젠, 젠, 젠틀맨이다

2010년 11월, 유네스코는 〈프랑스 요리〉를 세계문화유산 무형
유산 으로 지정한다. 이것은 어떤 의미일까? 바로 '요리'를 문화로 바라볼
수 있다는 것, 즉 '요리'에 본능적 가치 이상의 문화적, 그리고 역사적 가
치를 담을 수 있다는 것을 인정했다는 의미일 것이다. 문득 궁금해졌다.
과연 〈프랑스 요리〉의 어떤 면이, 우리 인류의 후대에도 전해야할, 문화
적 가치를 인정받게 했을까?

KBS 남자의 자격(나는 젠틀맨이다)의 장면들

체면의 價値

KBS TV의 예능 중 중년의 남자들이 뭉쳐 다니며, 새로운 문화를 체험하는 프로그램이 하나 있었다. 제목은 바로 [남자의 자격]. 2011년 1월, 바로 그 [남자의 자격]에서 오늘의 주제(앞서 언급한 〈프랑스 요리〉)와 관련된 재미난 에피소드가, '젠틀맨'이란 주제로 방영되었다. 내용은 문화와 거리가 먼(멀었던), 중년 남자들의 힘들어하는 모습을 보여주는 것. 바로 고급(고급이라 여기는)의 문화를 접하면서 말이다. 어려운 서양식 식사 예절, 이해할 수 없는 그림으로 가득 찬 미술관, 지루한 클래식 공연 등… 물론 프로그램의 의도에 따라 나 역시도 한껏 웃기는 했다. 그 어색하고, 서툰 모습들을 보면서 말이다. 하지만 보는 내내, 꼭 그런 상황을 만들었어야 하는지에 대한 의문이…. 이유는 바로 그 모습이, 우리가 지금껏 살아온, 흔하디 흔한 삶의 방식이었기 때문이다.(혹은 '젠틀맨', 일명 영국신사라 불리는 이 단어와의 괴리감 때문이었는지도…)

결론적으로 말하자면, 그 이유는 바로 그 안에 투영된 '서양, 고급, 그리고 동경'이라는, 우리 안에 내재화된 기호 때문이었다는 것. 그런데 재미있는 건, 그것의 이유를 또한 우리 스스로가 그렇게 만들어 왔다는 점이다. 바로 '체면', 우리만이 가지고 있는, 그 유별난 양반의 식으로 말이다. 해서 우린 늘 그랬다. 새로운 상황들을 애써 나름의 짐작과 해석, 당당함과 습관으로 대했고, 제공자 역시 이러한 현실을 애써 무시한 채 늘 소비자를 '무식'이라는 기호로 방치하기만 했다.

| 체면 | (다음. 우리말 사전)
1. 남을 대하는 도리
2. 또는 다른 사람과의 관계에서 떳떳할 만한 입장이나 처지

옛 속담이 있다. "양반은 얼어 죽어도 곁불은 아니 쬔다.", "양반은 물에 빠져도 개헤엄은 안친다." 이 말은 아무리 어려운 상황에 처하더라도 선택받은 계층(?)은 자신의 품위를 떨어뜨리면 안 된다는, 주변 인들과의 관계적이고 시선적인, 내면의 욕망을 고스란히 포함하고 있다. 그리고 이런 욕망은 유럽 귀족 사회의 몰락과 함께 형성된 하층민의 상승욕망과 궤를 같이하듯, 급속히 붕괴된 우리의 시대과정 속에서, 마지막 남은 신분 과시용 의식으로 퇴색되어 기생 寄生 하고 있다. 〈호모 코레아나쿠스〉, 진중권, 웅진지식하우스, 2007. 1. 15. 이러한 이유 때문일까? 지금도 우리들은, 특히 서양화라고 하는 의식과 문화 행태 앞에서는 더욱 노골적으로, 이 '체면'이란 괴리감에 깊이 빠져들고 만다. 누가 뭐래도 나는 '양반'이어야 하기 때문에….

그럼 이쯤에서 다시 처음의 질문으로 돌아가 보자. 바로 〈프랑스 요리〉에 대해서 말이다. 실제로 〈프랑스 요리〉의 안 문화 에는 그릇과 숟가락, 나이프와 포크를 놓는 배열의 방식부터 음식이 놓이는 순서, 전체 메뉴를 확인할 수 있는 인쇄물 등, 사람을 배려하는 인본적 관습들이 담겨있다고 한다. 이는 단순히 먹기 위한 음식을 만드는 피상적인 행태를 넘어 좀 더 포괄적인, 즉 그 문화자체를 향유해야 하는 사람의 시선에서 문화를 구축했다는 의미로 또한 되짚어 이야기할 수 있을 것이다. 그래서 생각해본다. 결국 문화라는 것은… 그런 것이 아닐까하고 말이다. 사람이 사람답기 위한 방식을 만드는 것, 그리고 그 방식의 과정들을 공유하는 것이라고 말이다.

디자인의 가치는 '나눔'이고
철학은 사람을 '사랑'하는 것이다

_김영세

그럼 이쯤에서 이런 괴리를 해소할 수 있는 디자인의 역할, 즉 두 문화 간의 간극을 해소시킬 수 있는 디자인의 역할을 한번 생각해보면 어떨까?(물론 지금은 너무 거창하지 않아도 좋다.) 예를 들면, 소비자를 위한 식사 예절과 이용에 대한 메모를 식탁에 놓아두는 일(소비자의 체면을 지켜주는 것), 영어로만 쓰여 있는 메뉴판을 한글로 고치는 일

(현실적으로 우리에게 영어란 그저 고급이라는 기호의 덩어리일 뿐이니까) 등 말이다. 물론 아직은 서로의 간극을 넘기가, 조금은 힘겨워 보이지만 말이다.

와인 (이미지 출처_flickr)

취하면, 다 술이라더냐!

와인이 대세다. 언젠가부터 우리에게도 '보졸레누보'의 예약 판매가 자연스러움으로, '와인바'라는 명칭도 나름 대중화된 장소의 하나가 되었다. 어찌 그것뿐이랴. 주변의 흔한 서점에서도 와인의 이름을 단 다양한 책들이, 이미 코너의 한쪽을 충실히 차지하고 있지 않은가? 그래서 문득, 궁금해졌다. '와인에 대한 우리의 자세는, 과연 작금의 일상에 걸맞을 만큼, 고급(?)스러운 면모를 갖추게 되었을까?'

식객 (불고기 그리고 와인)

拇指와 無知

허영만 화백의 〈식객〉중 '불고기 그리고 와인' 〈식객〉 '불고기 그리고 와인', 허영만, 김영사, 2007. 10. 12. 편은 우리가 와인을 대하는 현실, 그리고 그것에 대한 동경과 욕망을 꽤나 사실적으로 묘사하고 있다.(아마 그럴 것이라고 그려진 만화지만, 결코 무시하거나 넘길 수 없는 모습이기에) 그 대략의 내용은 이렇다. 외국 바이어를 접대하는 자리. 자칭 와인 박사 '김대리'는 와인의 종주국 프랑스 손님조차도 감탄해 마지않는, 와인의 경지를 펼쳐 보이게 된다.(그러한 과정을 통해 '김대리'는 경탄과 부러움의 대상이 되기도) 하지만 마지막, 만화는 그런 일들이 결국 의미 없음을, 외국 바이어의 입을 통해 말하고 있다. 와인은 그저 쉬이 즐기는, 술일 뿐이란 걸 말이다.

그렇다. 예상했다시피 이 만화 주인공인 '김대리'는 바로 우리들의 자화상이다. 킁킁 냄새를 맡으며 우아하게 잔을 돌리고, 입술을 모아 '후루룩' 입안에서 맴돌게 향을 음미하며, 목을 적시는 그것의 고급스러움에 스스로 감탄하는(하지만 그러지 못하는 내 자신의 시간과 무지를 탓하는) 바로 그런 모습들의 우리들 말이다.

고정관념이 있다. 우리 스스로가 만들어낸 그것 말이다. 바다 건너에서 전달된 문화는 언제나 고급스럽고(고급스럽게 상징화되었고), 우린 그 고급(?)스러운 문화를 즐기기 위해(즐기는 것처럼 보이기 위해) 반드시 공부를 해야 한다는 것. 이쯤에서 우린 이 '공부'라는, 우리만의 독특한 이 '기호'를 주목할 필요가 있다.(바다 건너 문화에 대한 이야기는 잠시 접어두더라도) 이유는? 앞서의 질문에 대한 대답에, 이것이 꼭 필요하기 때문이다.

| 고정 관념 | (다음. 우리말 사전)
1. 마음속에 굳어 있어 변하지 않는 생각
2. [심리] 어떤 사람이나 집단의 마음속에 굳게 자리 잡고 있어서
늘 머리에서 떠나지 않고 어떠한 상황의 변화에도 흔들리지 않는 생각
3. [음악] 표제 음악에서 어떤 고정된 관념을 나타내는 선율

어려서부터 늘 "공부해라! 공부해라!", 왜의 이유가 없는, '공부'라는 노예적 기호에 사로잡혔다. 그래서 우린 모든 세상이 늘 공부를 통해 얻어지는 것, 또한 그것이 올바른 이치인 줄 알았다. 해서 글을 대할 때도, 놀 때도, 노래를 부를 때도, 밥을 먹을 때도… 우린 늘 어렵게, 보여주기를 위한, 배움의 연장으로 살아가야 했다. 이유는? 누군가에게 고급스러워 보여야하기 때문에…. 결국 지난 세월동안, 우린 우리 스스로를 찾아온 다양한 문화들을, 공부해야만 즐길 수 있는, 그런 것들로 포장해 왔다.(그럴 수 없는 우리 스스로를, 공부 못하는 죄인으로 취급하면서 말이다.) 그런데 어째 좀 이상하지 않은가? 공부를 해야만 즐길 수 있다는… 이런 어폐 語弊 가 말이다.(어쩌면 스스로의 위축감을 그렇게 표현하고 있었는지도)

마트에 진열된 다양한 와인

　　새로운 문화는 어렵다. 아니 어렵다기보단, 어색하다는 것이
더 적절한 표현일 게다. 맞다. 새로운 문화는 어색하다. 어색하다는 것은
친하지 않은 것, 그리고 그때 인간은 자연적 방어기제를 통해 그것을 천
천히 받아들이게 된다. 이유는? 당연히 그런 구조를 가지고 인간이 태어
났고, 또 그렇게 생존해왔기 때문이다. 하지만 우리가 속한 지금의 사회
는, 그 당연한 것을 '고급'이라는 말을 앞세워 거리를 두고 경계를 지으
려 한다. 계급을 유지하기 위해? 그것으로 돈을 벌기 위해? 결국 이 이
상한 논리 안에서, 우리의 소비자는 늘 그렇게 힘겨운 살아감을 반복하
고 있다. 의미 없는 이 욕망들과 끝없이 싸워가며 말이다.

디자인에서 기억해야 할 것은
이미지의 시각적 즐거움이 아니라
그것이 지니는 메시지다

_네빌 브로디, Neville Brody

술은 문화일 뿐이고, 문화는 즐기라고 생겨난 것이다. 하지만 우리의 사회에선, 술 한 잔 마시는 것도 너무 어려운 일이 되었다. 문화라는, 이 이름 아래에서는 말이다. 그래서 다시 생각해본다. 우리가 해야 하는 디자인은 결국 이런 것을 깨는 일이 아닐까 하고 말이다. 누구에게나 친절한, 우리의 일상을 다시 발견하는, 그런 일들… 말이다.

멀티 플레이는 보장할 수 없음

　　당연함으로, 그리고 그 당연함이 이제는 애착과 애증으로, 대
한민국 사람들에게 월드컵은, 아마 그런 존재인 듯싶다. 물론 2002년을
기점으로 말이다. 그땐 그랬다. 아주 강렬했고, 또 신나기도 했고….

그럼 이쯤에서 그때의 장면을 다시 떠올려보자. 아마 이탈리아와의 16강전이었을 것이다. 이 경기는 숨 막히는 공방전과 연장후반 터진 안정환 선수의 골든골로 우리 축구 역사의 신화가 되어버렸다.(물론 우리들의 입장에서만 말이다.) 그런데 혹시 이 경기를 자세히 기억하고 계시는지? 사실 이 경기의 가장 큰 묘수는 중반 이후부터 시작된, 바로 주죽 수비수들을 모두 공격수로 교체한, 어쩌면 너무나도 무모했던 감독의 전술이었다. 그런데 그때 이런 과감한 결정을 내릴 수 있었던 이유는, 물론 지고 있는 상황이기도 했지만, 바로 월드컵 이전부터 전 선수들이 멀티포지션을 소화할 수 있도록 준비한 '멀티 플레이어' 훈련, 그리고 그것을 적절하게 활용할 시스템 덕분이었다고 한다.(미디어를 통해서도 히딩크 감독은 이런 준비를 사전에 했었다고 밝혔다.)

그런데 말이다. 우리를 둘러싼 제품 중에도 바로 이런 '멀티 플레이어'가 있다는 사실을 알고 있는가? 오늘 이야기하고픈, 바로 이 제품처럼 말이다.

所費와 消費

누구나 한번쯤 들어봤을 암앤해머의 '베이킹소다'는 아주 재미난 사연을 가지고 있다. 그 이야기는 대략 이렇다. 처음 이 상품이 세상에 선을 보였을 때에는 여타의 상품들과 마찬가지로, 하나의 목적을 위해 판매되었다고 한다. 하지만 얼마 지나지 않아, 이 상품은 냉장고탈

취제를 비롯한 다양한 활용법으로 입소문을 타기 시작했다고…. 그런데 이것보다 더 재미있는 건 바로 이 제품을 만든 암앤해머 사의 반응이었다. 구전되던 이 이야기를 마케팅으로 적극 활용해, 더 많은 아이디어를 공개했다는 것.(그 결과로써 암앤해머의 '베이킹소다'는 현재도 많은 용도에 사용되는, 탁월한 '멀티 플레이어' 제품의 대명사가 되었다.)

그런데 아시는가? 우리 주변에도 이런 '멀티 플레이어' 상품들이 꽤나 존재하고 있다는 사실을. 물론 그 노력은 소비자가 직간접적으로 확인해야 하는, 이른바 이웃집 영희 엄마 비법과 같은, 공인되지 않은 방법들이지만 말이다. 오래된 와이셔츠 깃을 깨끗하게 만드는 주방세제, 민간요법과 같은 식초의 60여 가지 다양한 효능, 군대를 다녀온 사람이

기능이 조금씩 다른 전문 제품들

라면 누구나 공감할 수 있는 치약과 빨랫비누의 무한한 활용법 등…. 하지만 우리의 현실은 이러한 세상과는 조금 거리가 멀어진 듯하다. 어느새 우린 빨래를 한번 하더라도 세제에 표백제, 섬유유연제 등, 3~4가지를 같이 넣어야 속이 시원해지는, 그런 삶을 살아가고 있으니까 말이다. 상품의 기능을 세분화해 돈을 벌려는, 기업의 전략에 빠졌기 때문일까?

　　결국 결론은? "소비자가 똑똑해져야 한다."로 정리되는 듯싶다. 그리고 어쩌면 우린 꽤 오래전부터 그걸 더 바라고 있었는지도 모르겠다. 멀티 플레이어의 전술이 우리를 환호하게 만들었던, 바로 그때처럼 말이다. 이유는? 우리의 세상이 너무나 분화되었기 때문에…. 우리가 원치 않았던 방법으로, 원치 않았던 삶으로도 말이다.

디자인이란
단순히 그것이 어떻게 보이고
느껴지느냐가 아니라
어떻게 기능하느냐이다
스티브 잡스, Steve Jobs

멀티 플레이어란 사전적으로, 한 가지가 아닌 여러 가지 분야
에 대한 지식과 능력을 갖춘 사람을 말한다. 하지만 이렇게 많은 정보가
난무하는 지금의 삶 속에서 누구나 인정하는 멀티 플레이어가 되기란…
사실 꽤나 어려운 일일 수밖에 없을 것이다. 물론 그럼에도 불구하고 우리
의 사회는… 모두 멀티 플레이어가 되어주기를… 바라고 있지만 말이다.

그렇게 세탁소를 간다

군대를 마치고 다시 대학생으로 돌아왔을 때, 그러니까 한창 인기 있었던 드라마의 배경인 1994년, 그때는 지금과 달리 디자인과 관련된 아르바이트(주로 디자인 기획사)가, 꽤나 풍성했던 시절이었다. 속된말로, 돈이 넘쳐나던 시절이었다고나 할까? 필자 역시도 그 덕분에, 학생임에도 불구하고 많은 디자인 회사를 전전하며, 팍팍했던 대학생활을, 나름 알차게(?) 보낼 수 있었다. 그럼 잠시, 그때의 기억을 떠올려볼까?

다양한 픽토그램 (이미지 출처_flickr)

당시 내가 했던(근무하면서) 디자인 관련 아르바이트는 대부분 출력실(주로 충무로)과 거래처를 오가는 심부름이었다. 이유는 바로 그때가 디자인에 막 컴퓨터를 활용하기 시작하던, 바로 그 시기였기 때문이다.(그때는 그랬다. 컬러프린트, 원고용 인화지 등의 주요 출력 업무 컴퓨터를 활용한 디자인의 결과물 는 대부분 충무로에 자리 잡은 '출력실'이란 곳을 이용해야만 했다.) 해서 그때의 아르바이트는 바로 이런 일들을 신속하고 정확하게 처리해야 하는, 그런 역할의 사람을 필요로 했다.(그러기 위해 거리의 안내 사인 · 화장실 등을 숙지하는 것이 이 일을 하기 위한, 중요한 노하우가 되었다. 특히 생리현상을 대비한 주요 화장실 위치 파악_지금과 달리 당시에는 화장실이 없던 지하철역도 많았기 때문에_은 꽤나 중요한 임무였다.) 물론 지금은 이런 노하우가 필요 없을 정도로, 도시의 기호체계가 잘 정비되어 있지만 말이다.(그래서 그럴까? 요사인 이러한 정보들을 좀 더 쉽게 인지하도록 도와주는 인포그래픽의 역할이 점점 더 커지는 현상이 나타나기도 한다.)

便宜와 偏意

사람이 많아지고 정보가 복잡해질수록 우린 비슷한 용도의 내용들을 모아 공통적인 그림(글), 즉 '기호'라는 걸 만들어낸다. 물론 그 이유는, 삶의 '편의'라는, 피상적 욕망의 발현 때문이다.(물론 그 안에는 우리의 분쟁과 욕망을 제어하는, 새로운 통제 수단의 역할도 포함되어 있다.) 그래서 그럴까? 우린 지금도 수많은 기호들을 익히는, 새로운 과

정들을 만나고 있다. 보다 더 복잡해지고… 보다 더 다양해진… 지금의 시대라는 걸 살기 위해서 말이다.(어쩌면 지극히 자연스러운, 역사의 과정일 수도 있다.) 그런데 말이다. 그렇게 지내다보니 어느새, 용도에 따라 너무 복잡해진 모습으로, 또 그 때문에 이제는 쓸모없어진 현실적 잔재들로 여겨지는, 그런 기호들도 종종 볼 수 있게 된다. 세탁을 위한, '섬유제품의 취급에 관한 표시기호'들처럼 말이다.(물론 지극히, 개인적인 의견이지만)

| 기호 | (다음. 우리말 사전)
1.어떠한 뜻을 나타내거나 사물을 지시하기 위해 쓰이는 부호나 그림, 문자 따위를 통틀어 이르는 말
2.무엇을 즐기고 좋아하는 일 또는 그런 취미
3.깃발로 표시한 부호나 휘장, 깃발로 하는 신호

　　　　　문화가 만들어질 때는, 대개 역사라는 것이 그 바탕을 구성하게 된다. 그리고 그 문화는 바로 이 역사라는 과정을 통해, 우리에게 아주 특별한(공통의) 모습의 기호로 그 형태를 드러낸다. 하지만 재미있는 건 모든 문화가, 이러한 역사의 과정을 거쳐, 만들어지지 않았다는 점이다. 이유는 우리, 즉 인간의 삶이 완전할 수 없는, 모순의 역사를 또한 가지고 있기 때문이다. 해서 당연하게도 우리는 그 안에 우리의 이익과 욕망을 불어넣고, 또 그 이익과 욕망을 통해 새로운 잔상의 현실도 만들어내게 된다. 그런데 말이다. 바로 이지점, 바로 이 과정에서 우린 놓치면 안 되는, 아주 중요한 한 가지 사실을 직시해야 한다. 바로 '우리의 이익과 욕망이… 과연 어떠한 미래를 예측했을까?'를 말이다. 이유는 바로

섬유제품의 취급에 관한 표시기호

그 예측이란 게, 역사의 짐이 되는, 삶의 새로운 모순으로 남겨질 여지가 충분히 존재하고 있기 때문이다.(초창기 우리가 선도적으로 만들어낸 수 많은 액티브엑스는 이젠 개인정보를 빼가는, 우리만의 독보적인 바이러 스 도구가 되어버렸다. 바로 미래에 대한 잘못된 예측 때문이다. 누구나 인정하는, 인터넷 강국이면서도 말이다. 혹자들은 이러한 우리의 인터넷 환경을 마다가스카르 새로운 종이 발견되는 에 비유한다고.) 이와 같은 담론 의 이유는? 지금 사용되고 있는 세탁기호에서, 바로 이 예측이란 역사의 결과를, 아주 쉽게 발견할 수 있기 때문이다.

 아마 이 세탁기호도 처음 시작되었을 때는 우리 생활 속에서 가장 근접한 연상의 기호로 만들어졌을(디자인) 것이다. 이유는 표준화

된 기호란, 앞서도 언급했듯, 누구나 쉽게 알아보고 활용할 수 있는, 그런 역할이 되어야 하기 때문이다. 하지만 지난 우리의 삶이 복잡해진 만큼 의복의 다양성, 그리고 그 다양성보다 더 많은 재질의 분화와 개발은 우리가 처음 예측했던 그것의 범위를 너무나도 쉽게 넘어서고 말았다. (물론 여기에는 의복의 근본적인 역할, 즉 우리의 생명과도 직결되는 이유도 분명 작용하고 있었을 것이다.) 결과적으로? 그 기호들은 이제 전문가(세탁)들만 이해할 수 있는, 의무 정도로만 여겨지고 있다. 물론 그 의무엔 우리가 지켜야 한다는, 무거운 책임감이 또한 내포되어 있지만 말이다. 그리고 보니 조금 아이러니한 생각이 든다. 세탁기와 세제는 우리에게 끊임없이, 조금 더 쉬운 빨래의 혜택을 이야기하고 있는데, 어찌 세탁법은 이리도 나날이 복잡해지고 있단 말인가?

디자인은 단지 언어일 뿐이다
정말 중요한 것은
당신이 그 언어를
어떻게 사용하느냐이다

_ 티보 칼맨, Tibor Kalman

그렇다면 이쯤에서 다시 처음의 이야기로 돌아가 보자. 우리가 기호를 만들었던 이유는? 결국 우리 삶의 편리함을 도모하기 위해서. 그리고 이 문맥에서 가장 중요한 점은, 바로 그 시작이 어찌되었든, 결국 이 기호라는 게 우리의 삶을 위해 존재한다는 것이다. 그래서 문득 생각

해본다. 이제는 너무 많고 복잡한 세탁기호 대신 하나하나 설명해주는, 우리의 말을 활용해보는 건 어떨까 하고 말이다. "편하게 세탁기를 사용해주세요.", "따뜻한 물에 30분 담가두었다가 세탁하시면 됩니다.", "옷이 상하기 쉬우니 세탁기를 사용하실 때는 세탁망에 넣어주세요." 등…. 그렇게 디자인이 친절해지는 것, 바로 소비자를 배려하는 것, 그것이 바로 지금 우리 시대에 필요한, 디자인의 의미가 아닐지….

　　　　*아주 어릴 적, 초등학교에서 이 기호들을 배운 적이 있다. '실과'라는 과목을 통해서 말이다. 그런데 자료를 보니, 이 세탁기호라는 게 나라마다 또 다르다고 한다. 조금 당황스럽지만 말이다.

매장에 진열된 과자들

나는 네가 지난 여름에 먹은 과자를 알고 있다

과자에 유해성분이 들어갔다는 보도가 있었다. 소식은 일파만파 퍼져나갔다. 특히 소비자(어린아이)를 등에 업은 언론들을 통해서…. 그들은 때를 만난 듯 여기저기를 들쑤셔댔다. 하지만… 늘 그랬듯… 언제 그랬냐는 듯… 그 사건은 이미, 우리의 기억에서 사라져버렸다.(물론, 그때의 후속 과정도 예상처럼 진행되었기에…. 몇 가지의 대안과 해당 기업의 약속을 끝으로 말이다.) 혹시 기억 할 수 있을지? 2008년 있었던, '멜라민과자' 파동의 이야기를 말이다.

그런데 재미있는 건, 어떤 사건이든지 그것으로 인해 파생되는 논란(대안이라는 말이 더 나을 것 같기도 하다.)이 꼭 미디어를 중심(대개가 그렇다는 것이다.)으로 벌어진다는 것이다. 그때도 그랬다. KBS [스펀지] 프로그램을 필두로, 과자 성분의 유해성을 알아보는 등 다양한 검증(포장에 비해 성분표시의 크기 영역 가 너무 작다는 점, 성분표기의 내용을 모르겠다는 점도 꽤나 큰 논란거리였다.) 프로그램이 이어지곤 했다. 때로는 과장되게, 때로는 너무 심각하게 말이다. 물론 누구나 예상하듯, 그때의 약속은 아직 지켜지지 않고 있다. 이유는? 우리라는 소비자가 그 일을 너무 쉽게 잊었기 때문이다.

...

| 소비자 | (다음. 우리말 사전)
1.[경제] 물건을 사거나 쓰는 사람
2.[생물] 생태계에서, 독립 영양 생활을 하지 못하고 다른 생물을 통하여 영양분을 얻는 생물체
3.[전기] 전력 회사에서 전기를 받아 사용하는 최후의 곳

햄버거를 좋아하는 청년이 있었다. 하지만 그 청년은 햄버거를 살 때마다 늘 불만이 생겼다. 이유는 실제 판매되는 햄버거와 광고 전단 의 사진이 너무나도 달랐기 때문이다. 고민 끝에 청년은 용기를 가지고, 이 불만에 대한 해결을 시도해 보기로 했다. 당당한 햄버거의 소비자로서 말이다. 방법은 아주 간단했다. 구매한 햄버거를 뜯어 직원에게 보여주고(광고와 비교해), 다시 만들어 달라고 재주문하는 것. 그런데 놀랍게도 그 담당 직원은, 아무 불평 없이 햄버거를 거의 광고와 비슷하게 다시 만들어주었다는 것이다. 처음의 걱정과는, 너무나도 다르게 말이다.

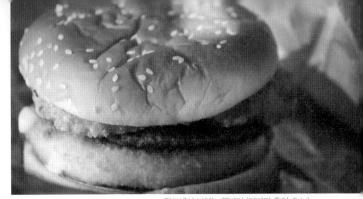

오늘 우리는 과연 어떤 소비자로 살고 있을까? 기업이 먼저인 첫 번째 소비자? 아니면 당당하게 요구하는 두 번째 소비자? 아니면 언론과 같이 떠들어대는 철새 소비자? 물론 정답은 없다. 이것 역시 소비자의 선택이기 때문이다. 하지만 시절을 지나다 보니, 더욱 또렷해지는 것이 있다. 결국 지나면 모두 알게 되리라는, 그 하나의 진실 말이다. 그래서 우린 더욱, 그 근본적인 세상의 이유를 똑바로 기억해야 한다. 세상을 누리는 사람은 결국 소비자라는, 그것도 세상에 대해 당당한, 바로 그 소비자라는 진실을 말이다.

그래서 더 그럴까? 아이들에게 미안한 마음이 드는 것 말이다. 그저 아이들에게, 깨끗한 과자를 먹이고 싶은, 그런 마음뿐인데도 말이다.

사람을 사랑하는 것보다
더 예술적인 것은 없다.

빈센트 반 고흐, Vincent van Gogh

미디어(+문화)

+

디자인

바로 '경쟁' 때문이리라.
더 자극적이고, 더 가학적이어야
시청률이 오르기 때문에…
하지만 우리도 이미 알고 있지 않은가?
이 '경쟁'이, 바로 우리 삶에서 비롯되었다는 것을…

_ 경쟁, 그리고 상실의 시대 _ 중

가치를 소통해야하는 디자인과 폐쇄적인 일방적 언어(글)에는,
서로의 이익이 나뉠 유대감이 전혀 존재할 수 없기 때문이다.
그렇다면 우린 왜 디자인을 대표한다는 패션,
그리고 미디어에서 이런 언어(글)를 사용하고 있을까?

_ 나랏말싸미 미귁에 달아 문짜와로 서로 사맛디 아니할세 _ 중

디자인하기 점점 더 좋은 시절이 되는 줄 알았다.
컴퓨터를 이용해, 디자인을 처음 다루었을 때는 말이다.
이유는 단순하게도, 남들보다 조금 더 빠르고,
더 많은 걸 할 수 있는, 그런 기회가 제공되었기 때문에…

_ 살아남아라! 디자이너! _ 중

나랏말싸미 미퀴에 달아
문짜와로 서로 사맛디 아니할세

한글날이면, 꼭 등장하는 뉴스가 있다. "우리 생활 속에 외래어가 너무 무분별하게 사용되고 있다." "알 수 없는 은어와 비속어가 많아졌다." "인터넷에 취한 젊은이들이 언어를 파괴하고 있다." "지금의 언어 습관을 보면 세종대왕님이 통곡할 것이다." 올해 역시도 마찬가지였다. 그런데 이런 이야기들 속에서 유독 눈이 가는, 재미난 뉴스를 하나 발견하게 되었다. 바로 패션잡지 속 이상한 한글표현에 관한 것. "이번 스프링 시즌의 릴랙스한 위크앤드, 블루톤이 가미된 쉬크하고 큐트한 원피스는~"과 같이, 디자인이란 이유로 허용된, 이런 괴이한 글에 대한 표현들 말이다.

우리 주변에서 볼 수 있는 다양한 패션잡지

디자인의 영역에서 패션은 가장 독보적인 위치, 그리고 선두의 위치를 차지하고 있다. 그 이유는? 디자인의 시작이 바로 패션의 시작이며, 또한 그것의 역사이기 때문이다.(역사 안에서, '시작'의 의미는? 그 지속성의 이유는 물론, 현재의 잣대를 결정짓는 중요한 기준이 된다.) 그래서 그럴까? 지금도 패션은 가장 선두에서 트렌드와 유행을 이끌어가는 존재로, 또 그것에 걸맞을 만큼 많은 영향력과 자본을 휘두르는, 디자인의 가장 큰 가치로 평가받고 있다. 하지만 이러한 이유가 앞선 질문에 대한 대답이 될 수는 없을 것이다. 가치를 소통해야 하는 디자인과 폐쇄적인 일방적 언어(글)에는, 서로의 이익이 나뉠 유대감이 전혀 존재할 수 없기 때문이다. 그렇다면 우린 왜 디자인을 대표한다는 패션, 그리고 미디어에서 이런 언어(글)를 사용하고 있을까?(혹자는 이런 언어를 '보그 병신체'라 칭하기도 하던데) 참고로 여타의 블로그와 기사('보그 병신체'를 찾아보니 내용이 꽤 많다.)에서는 우리의 '영어 사대주의'를 이 문제의 가장 큰 핵심으로 지적하고 있던데… 우린 과연 이 현상을, 그런 하나의 이유만으로 해석할 수 있을까?

| **사대주의** | (다음. 우리말 사전)
작고 약한 나라가 크고 강한 나라를 섬기고 그에 의지하여
자기 나라의 존립을 유지하려는 입장이나 태도

工匠의 담론

'장인'이란 말을 들어본 적이 있을 것이다. 사전을 찾아보니
"손으로 물건을 만드는 일에 종사하던 사람, 예술 작품을 만드는 사람을

패션잡지에 사용되는 언어들

비유적으로 이르는 말"이라고 한다. 삶의 물건을 만드는 기술자, 즉 오래전부터 우리의 생활과 아주 밀접한 관계를 맺고 있는, 특별한 예술적 기술을 가진 사람들이다. 하지만 이러한 실체적 현실과는 다르게, 기술은… '계급'이란 구조에 지배를 받아왔다.(기술보다는 계급이 더 중요한 위치를 차지하고 있었다는 것) 이유는 이 '계급'이란 게, 아이러니하게도 사람이 죽고 사는, 생존의 척도로 활용되었기 때문이다. 결국 이러한 구조 안에서 장인, 즉 계급의 범위를 벗어난 사람들은 바로 이 기술력이 스스로의 생존 가치를 버는, 가장 중요한 삶의 수단이 될 수 밖에 없었다. 어떻게든 살아야 했기 때문에…. 그래서 그럴까? 우린 지금 이 순간에도 그때의 습성을, 경쟁이라는 단어를 통해서, 지독스럽게 표현하고 있다. 바로 앞의 글들과 같은, 원칙 없는, 꼰대의 방식들을 동원해서라도 말이다. 이유는? 생존을 위해, 내가 배운 것을 절대 공유할 수 없는,

더군다나 나름의 영역도 지켜야 하는, 그런 의무가 늘 내게 존재하고 있기 때문에…. '병신 인문체', '은행 외계어', '법률 화성어'로 불리는 우리들의 언어들도 어느새 모두 그렇게 만들어졌다. 살아남기 위해, 나 혼자만, 그냥 그렇게라도… 슬프지만 말이다.

나는 패션디자이너가 되는 것이
꿈이 아니었다.
나의 꿈을 실천하기 위해
디자이너가 된 것이다.

_ 랄프 로렌, Ralph Lauren

우리의 문화는 어느덧 세계에 영향을 줄만큼 많은 성장을 이룩했다. 그것은… 현재의 흐름을 받아들이고, 또 그것을 새로이 해석하는 과정을 통해 우리도 많은 자산을 가지게 되었다는, 그런 의미로 또한 바라볼 수 있을 것이다. 하지만 지난 우리의 역사는 그렇지 못했다. 우리가 그토록 자랑스럽게 여겼던 고려청자의 빛조차 제대로 구현하지 못하는, 단절을 역사를 또한 우리가 가지고 있기 때문이다. 시대적 아픔 때문이라고? 하지만, 그 저간의 사정이야 어찌되었건, 결과적으로 우린 그때의 문화를 계승하지 못한, 역사의 오점을 남기고 말았다.

역사, 그리고 문화는 늘 그랬던 것 같다. 바로 지난 세월의 과정 속에서 만들어진 삶의 자취이며 방식이라는 것. 또한 그것은 결국 누군가에 의해 전달되어야만 하는, 숙명이 존재한다는 것을 말이다.(기술자, 공돌이, 기름손, 장인, 천박한 언어, 그리고 우리의 지금 비천한 삶을 통해서도) 그렇다면, 작금의 현실에서, 우리의 패션, 그리고 우리의 디자인은 과연 어떤 역사를 만들어 낼 수 있을까? 생존을 위한 언어(글)의 유희를 계속 고수하면서도… 그 뜻 모를 이야기를 계속 던지면서도… 말이다.

*이 이야기, 다분히 담론적인 포장이다. 하지만 뉴스를 볼 때마다 느낀다. 우리의 언론 또한 메타성을 전혀 인정하지 않는다는 것을 말이다. 이것 역시 서로 살기 위한, 생존의 방식인지도 모르겠다. 무엇이 어찌되었든, 우린 살아야 하기 때문에….

팔아는 드릴게!

광고가 논란이었다. "잘생겼다!"만 이야기하는 이 한편의 광고가 말이다. 논란의 요지는 아주 단순했다. 무슨 이야기를 하는지 잘 모르겠다는 것. 그런데 문득 궁금해졌다. '모른다.'와 '논란' 사이에 숨은, 진짜 사람들의 이야기가 말이다. 그래서 오늘은 이런 이야기를 한번 해보려고 한다. '우리는 왜 한낱 광고 따위에 분노하는가?'에 대해서 말이다.

廣告의 열등감

　　즐겨봤던(즐겨봤다는 표현보다 기다려서 봤다는 표현이 맞을 것 같다.) TV프로그램이 있었다. 이름은 [꽃보다 할배].(미국에서 다시 만들어진 이 프로그램도 꽤 많은 인기를 누렸다고 하지!) 그때 이 프로그램을 굳이 기다렸던 이유는? 바로 그분들이 할 수 있어서, 그래서 누구나 할 수 있어서…. 그랬다. 그 안에서 그런 희망들을, 문득 찾을 수 있기 때문이었다. 물론 재미도 빼놓을 수 없는, 중요한 이유지만 말이다. 이 시리즈 중 비슷한 포맷의 [꽃보다 누나]도 역시 즐겨봤던 프로그램 중 하나였는데, 그런데 어찌 알았겠는가? 이 프로그램에서 앞서의 논란, 즉 앞서 언급했던 광고의 논란 이유를 문득 깨닫게 되는, 그런 장면을 발견하게 되리란 걸 말이다.

TVN 〈꽃보다 누나〉 중 / 터키(식) 아이스크림 (이미지 출처_flickr)

길을 걷던 이미연 배우가 작은 아이스크림 가게를 발견한다. 아이스크림을 사려던 그때, 그 가게의 주인(장인)은 현란한 기술(속임수)을 구사하며, 오히려 그녀를 놀리기 시작한다. 마치 구매를, 방해하려는 듯 말이다. 그런데 재미있는 건, 바로 그 과정을 통해 아이스크림을 파는 단순한 행위가 사람들에게 웃음을 주는, '즐거움'이라는 촉매제로 점차 변화되어갔다는 것이다. 관광이라는 특별한 순간, 주위를 둘러싼 사람들의 호응, 더군다나 판매하려는 아이스크림의 특징까지도, 쉽게 각인시키면서 말이다. 맞다. 그 아이스크림은 우리가 길에서 간혹 보았던 '터키(식) 아이스크림'이다.

'터키(식) 아이스크림'의 판매법은 아주 독특하다. 긴 막대에 과자를 끼우고 아이스크림을 얹은 후, 그것을 전달하기까지 소비자와 그 주위를 둘러싼 관객에게 쇼(속임수)를 선사한다. 그리고 그 쇼를 통해 아이스크림의 장점을 모든 사람들에게 노출시킨다. 그런데 여기에서 중요한 건 바로 이 쇼라는 게 아주 즐겁다는 점이다. 아이스크림을 둘러싼, 모든 이들에게 말이다.

문득 생각해본다. '어쩌면 이런 행위가 진짜 우리가 바랬던, 광고의 본질이 아니었을까?' 정확한 메시지 전달(노이즈를 최소화하는)을 위한, 즐거운 크리에이티브 전략 말이다.

. .

| **열등감** | (다음. 우리말 사전)
[심리] 자기를 남보다 못하거나 무가치하게 낮추어 평가하는 마음

이쯤에서 다시 처음의 이야기로 돌아가 보자. 왜 사람들은 한낱 광고에, 논란이란 화두를 던졌을까? 예상컨대, 그 이유는 바로 이 광고에서, 우린 우리 스스로 감추고 싶은, '불편함'이란 감정을 떠올렸기 때문일 게다. '당신 참 잘났다. 나는 그렇지 못한데.'와 같은… 작금의 현실과 시선에 대한… 그런 불편한 감정들을 말이다. 하지만 이런 감정에도 불구하고, 혹자(지금 대부분의 미디어)는 이와 같은 논란을 그저 '열등감'이란 단어로 에둘러 무시해버리고 만다. 자본이라는, 절대적인 종교를 앞세워서 말이다.

그런 의미에서, 지금 시대를 살아가는 소비자란? 꽤나 감정
을 소모해야만 하는, 그런 존재인지도 모르겠다는 생각을 해본다. 삶을
위해서도, 열등감을 감추기 위해서도 말이다.

어떤 디자인에는
세가지의 반응이 존재한다.
"좋다, 아니다, 그리고 와우!",
그 '와우'가 바로
우리가 목표해야 할 디자인이다.
_ 밀턴 클레이저, Milton Glaser

관성이라는 법칙

　　한때(나름 심각하게) 인생의 진로를 바꿔 영화의 길을 걷고자
했던 시절이 있었다. 물론 아주 현실적인 이유로, 그 꿈(?)이 실현되지
못했지만 말이다. 하지만 그렇게 간직했던 꿈 때문이었는지… 몇 해 전
부터 예술영화전용관에서 재능을 봉사하는, '큐레이터'의 기회를 얻게 되
었다.(이곳에서 큐레이터란? 관객의 입장에서 영화관을 더 재미있게 변
화시킬 수 있는 아이디어 제안, 그리고 그것을 실행하는 사람들을 말한
다.) 그리고 필자의 경우는 전공(디자인)에 맞춰 일상적인 큐레이터 일들
에 더해 가끔 디자인적인 의견을 내는, 이른바 디자인서포터로서의 역할도
같이 병행하게 되었다. 과정이야 어찌되었든 이렇게 영화라는 곳을 참여하
다보니, 자연스레 영화홍보를 접하게도, 그중에서도 영화마케팅의 가장 첨
병인 영화포스터도, 늘 가까이서 접할 수 있는 기회가 생기곤 했다.

영화포스터! 혹자는 그것의 가치를 예술에 두기도, 또 다른 혹자는 시절이란 기호, 즉 추억 속에 기억으로 쉬이 여기기도 하지만, 사실 그것의 가장 근본적인 가치는 바로 영화의 홍보에 있다. 그래서 그럴까? 언제나 영화포스터는 영화의 여느 홍보매체보다도, 아니 디자인적인 어떤 표현보다도 독특한, 나름의 의미와 기호를 잔뜩 머금게 된다.(물론 그것이 우리의 시대를 관통하는, 시대적 아우라를 가졌단 전제 하에 말이다.) 해서 오늘은 바로 이런 이야기를 해보려고 한다. '우리의 영화포스터는 과연 우리 시대의 아우라를 충분히 보여주고 있는가? 아니 그것을 가질 수 있는가?'에 대해서 말이다.(이 글은 영화포스터 중 예술영화에 초점을 맞추고 있다. 이유는 대부분의 예술영화들이 소규모의 수입사에 의존하고 있으며, 그 결과 오늘 말하고자 하는 문제점들이 지속적으로, 그리고 반복적으로 나타나고 있기 때문이다.)

慣性? 惰性?

하루는 영화관에서 연락이 왔다. 새로 개봉하는 영화의 포스터에 대해 같이 이야기를 했으면 하고 말이다. 영화의 제목은 〈파우스트〉. 회의의 관건은? 첫 번째, 해외에서는 이미 몇 해 전에 개봉을 했고, 두 번째, 영화의 내용 역시 괴테의 유명한 작품이었기에, 세 번째, 그 내용, 즉 영화의 예술적 의미를 포스터에서 어떻게 보여줄 수 있느냐였다.(결국 이것의 해결이 이 영화포스터 디자인에 가장 중요한 맥락이었다.) 회의를 통해 여러 의견이 나왔고, 어느덧 이야기의 방향은 여주인공을 크게

보여주자는 결론으로, 서서히 정리되어져 가고 있었다. 이유는? 우리 관객들은 인물을 크게 보여주는 걸 더 좋아하기 때문에…. 물론 의문을 가질 수밖에 없는 결론이지만 말이다.

그렇다면 이쯤에서 실상도 확인할 겸, 당시 같이 개봉했던 우리의 영화포스터(예술영화)를 한번 살펴보도록 하자. 물론 그것의 비교를 위해 해외의 포스터를 같이 보는 것도 좋은 방법이리라.

2014년 개봉한 예술영화 포스터들. 상단이 우리의 영화포스터, 하단이 같은 영화의 해외 포스터다.

과연 어떤가? 우리의 포스터는 대부분 인물(유명인은 조금 더 큰 영역을 차지하고 있다.)이 중점적으로 표현되고 있음을, 한눈에 봐도 쉽게 알 수 있지 않은가? 물론 그것이 관객을 위해서, 아니 관객 유치를 위해서라면 어느 정도 이해되는 부분이긴 하지만 말이다. 그렇지만 같은 영화를 너무나도 다르게 표현한 해외의 포스터를 보고 있노라면, 그것이 과연 그럴까라는 의문은, 결코 시원하게 지워지지 않는다. 이유는 결국 영화포스터란, 영화의 컨셉트와 내용에 따라 서로 다르게 표현되는 게, 너무나도 당연한 이치이기 때문이다. 광고의 가장 기본도 역시 차별화가 아니었던가? 그렇다면 왜 우리는 그렇게 표현하는, 아니 그렇게 행동하는, 다시 말해 왜 우리의 영화사들은 이런 형태의 포스터들을 지금도 계속 찍어내고 있는 것일까?

| 관성 | (다음. 우리말 사전)
물체가 외부의 힘을 받지 않는 한 정지 또는 등속도 운동의 상태를 지속하려고 하는 성질

이유는 바로 '기억의 관성' 때문이다. 늘 그래왔던 것을 그렇게 표현하는 것, 그래도 소비자는 변하지 않을 것이란 타성을 믿는 것, 아니 어쩌면 그것을 꼰대처럼 굳건히 믿고 싶은 것인지도 모르겠지만 말이다.(그래야만 더 편하고 쉬우니까.) 그래서 그럴까? 어느덧 영화포스터도 우리에겐 꽤나 불친절한 소모품의 하나로 전락해가는 듯싶다. 소비자에게 감동을 주지 못하는 디자인이, 결국 세상을 퇴보시키는 것처럼 말이다.

그래서… 친절함은 어렵다. 수많은 디자인처럼 친절함도 결국 과거의 관성에서 벗어나려는, 부단한 노력을 기울여야 하기 때문이다.(관성을 벗어난다는 건 변화를 한다는 것이고, 변화를 한다는 건 더 많은 생각과 이해가 따라야 한다는 것이다.) 그리고 또 이 관성이, 오늘의 주제인 영화포스터에만 국한 된 것만이 아님을, 우린 이미 우리의 삶을 통해 지금도 한껏 체험하고 있는 중이기도 하다. 우리 사회가, 얼마나 오래된 관성으로, 많은 아픔을 주고 있는지를 말이다.

자기 고집을 꺾을 줄 알아야
진정한 디자이너다
칼 라거펠트, Karl Lagerfeld

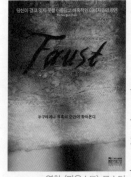

영화 〈파우스트〉 포스터

참고로 영화〈파우스트〉의 포스터는 다행히도 해외의 우수 포스터를 변형하는 선에서 나름 잘 마무리가 되었다. 물론 영화는… 관객을 동원하는 데 크게 실패했지만 말이다. 참으로, 아이러니한 세상이 아닐 수 없다.

경쟁, 그리고 상실의 시대

좀 지난 일이지만, 우연히 TV에서 [마스터셰프코리아]란 프로그램을 보게 되었다.(요리 프로그램을 꽤 좋아했던지라, 그날따라 유심히 TV를 지켜보고 있었는데) 그런데 이 프로그램은, 이전에 봤던 여타의 그것들과는 달리, 유난스레 거친 모습(출연자를 대하는 태도)을, 그것도 방송 내내 발산하고 있는 것이 아닌가? 그것도 시청하는 필자 스스로가, 무안해질 정도로 말이다. '전문가라 불리는 저 사람들은 일반 출연자들(삶의 경쟁에 놓인)에게 저리 심한 막말과 무시를 해도 되는 것인지, 아니 그렇게 할 수 있는 권리가 그들에게 과연 있는 것인지….'

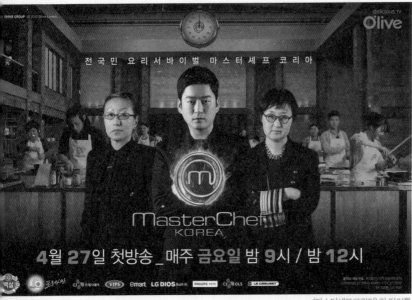

〈마스터셰프코리아〉의 타이틀

 그러고 보니 언제부터인가, TV안의 서바이벌 프로그램들은 대개 이런 형식의 포맷을 보여주었다. 전문가(라 불리는 이들)가 출연자들에게 호통을 치는, 또한 그것이 정당한 과정임을 보여주는, 그런 가학적인 형식들을 말이다.(요즘은 미디어가 더 그런 과정을 조장하고 있지?) 이유는? 바로 '경쟁' 때문이리라. 더 자극적이고, 더 가학적이어야 시청률이 오르기 때문이니까. 하지만 우리도 이미 알고 있지 않은가? 이 '경쟁'이, 바로 우리 삶에서 비롯되었다는 것을…. 아마도 그렇기에 그 프로그램을, 우린 그리도 무던하게 바라봤으리라. 내가 아닌, 다른 사람들의 경쟁이니 말이다.

미디어(+문화) + 디자인

미디어(+문화) + 디자인 148

競爭의 常道

　　2011년, 벌써 몇 년 전의 일이다. 당시 TV에 조금은 파격적인(물론 당시에는) 프로그램이 하나 등장한다. 이름은 바로 [나는가수다].이하 나가수 필자가 뜬금없이 이 예전의 프로그램을 꺼낸 이유는, 첫 번째, 바로 그때 〈나가수〉에서 보여주었던 행태(이른바 프로들의 경쟁 시스템)가 지금 만연한 서바이벌 프로그램의 큰 기준을 제공했다는 점, 두 번째, 그런 형식의 시스템이 어쩌면 지금 우리 사회의 경쟁을 설명할 수 있는 예가 아닐까 하는 생각 때문이다. 그렇다면 그때의 〈나가수〉는 우리에게, 과연 어떤 이야기들을 남겨 놓았을까?

　　2011년 당시, MBC는 심각한 예능의 침체기를 겪고 있었다. 간판 예능프로그램 [일요일일요일밤에] 이하 일밤 는, 부자가 망해도 3년 간다는 속담이 무색해질 정도로 급격한 하락의 길을 걷고 있었고, 이와는 달리 시대 흐름을 발 빠르게 포착한 동시간대 타 방송사들은, 새로운 얼굴과 다양한 기획을 통해, 시청자들의 눈과 귀를 빠르게 사로잡아 가고 있었다. 물론 당시 MBC도(이것을 타파하고자) 〈일밤〉의 대표 프로그램이었던 [몰래카메라]를 부활시켜 '이경규'를 앞세우기도, 착한 예능의 선구자였던 김영희 PD를 복귀시켜 사회참여형 착한 예능을 다시 선보이기도 했다. 결과는? 모두가 알다시피, 이 역시도 도돌이표 기획이란… 비난을 피해가지 못했다. 결국 〈일밤〉은, 그동안 추구해왔던 예능의 길(전통적인 방향)을 접고 이른바 대대적인 개편이란 걸 진행하게 된다. 그리고 그 개편의 간판으로 발표된 것이 바로 앞서 언급한 서바이벌

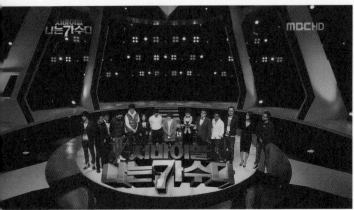

MBC 〈나는가수다〉

프로그램 〈나가수〉였다. 그리고 지금은? 많은 사람들이 기억하듯, 호평, 논란, 비난, 동정, 그리고 어쩌면 처음부터 존재하고 있었던 프로그램의 한계를 실감하며, 아주 짧은 기간의 흥망성쇠를 거친 후, TV밖으로 사라지게 되었다. 하지만 지난 작금의 역사처럼, 사라진다고 다 사라지는 것이 아닌 듯 〈나가수〉는 이후에 생겨난, 또 그 이전 선보였던 이른바 수많은 서바이벌 프로그램들의 기준과 방식에 새로운 영향을 미치게 된다. 바로 우리가 겪고 있는, 이 경쟁의 변질된 모습으로 말이다. 과연 무엇이 그런가? 우선 그것을 찾기 위해 그때의 〈나가수〉를 다시 한 번 찬찬히 들여다보도록 하자.

첫 번째. 〈나가수〉는 우리가 만들어오고 지켜왔던 '공정'이란 심리적 선을 미디어를 이용해 재이동시켰다. 이 말인 즉슨, 우리가 신뢰라 여겼던 내적인 의미를, 스스로 조작가능하다는 미디어로 새로이 정리했다는 뜻이다. 마치 지금의 만연한, 선동형 여론 프레임 처럼 말이다. 과연 무엇이 그런가? 〈나가수〉는 첫 화면부터 각계각층의, 소위 음악 전문가라는 집단을 등장시켜 이 프로그램의 정당성을 지속적으로 선전하고 있다. 그리고 이 전문가 집단은 가수가 노래하는 중간에도 계속 화면 속에서, 이번에 노래하는 가수가 어떤 사람이며 왜 이곳에 나와야 하는지, 마치 그들의 대변인처럼 가수들을 끊임없이 포장하려 했다.(우습게도 첫 방송 당시 시청자 불만 중 하나는 노래를 제대로 듣지 못했다는 것이다.) 그리고는 마지막, 앞서 정의해놓은 전문가의 테두리 안에서, 우리에게 권리를 주는 듯한, 청중평가라는 방식을 이용해 그 결과(책임지지 않을 결과)를 대중들에게 전가시키고 있다. 물론 그 안에는 '내가 세워놓은 가수들을 너희들은 그냥 인정해야 돼!'라는 함의의 메시지가 포함되어 있지만 말이다.(개인의 취향이 담론화된 시대에 도대체 나이별 인원을 분류하는 것이 무슨 의미가 있을까?) 결국 이러한 미디어의 규정방식 프레임 은 이것을 바라보는 시청자를 위한 시스템이 아닌 매체, 그리고 미디어를 움직이는 방향으로 전개되었고, 이후 지속적인 시청자들의 불만을 누른 채 〈나가수〉는 결국 미디어의 긍정적인 응원을 부르는, 좋은 프로그램(?)으로… 거듭나게 되었다.

두 번째. 〈나가수〉는 우리 사회의 함의적 메시지(모든 이에게 경쟁은 당연하다는)를 아주 적나라하게 보여주었다. 결과적으로, 〈나가

수)는 심리적인 선, 바로 우리가 잘 아는 기성 가수들도 피말리는 경쟁을 해야 한다는 그 선을 무너뜨림으로써, 이후에 생겨날 다양한 서바이벌 프로그램의 정당성을 더욱 강화시키는, 중추적 역할을 하게 된다. 물론 그것이 이런 영향을 미치게 될 것이라는 예측은 〈나가수〉도 하지 못했겠지만 말이다. '전문가도 경쟁을 하는데 하물며 아무것도 모르는 너희들은?'

세 번째, 전문가의 존재 자체가 신격화되었다.(디자인, 특히 패션의 영역과도 같이) 결과론적으로, 그 덕에 미디어를 통해 등장하는 전문가(타칭)는 이젠 어느 누구도 범접할 수 없는, 신성불가침의 영역을 구축하게 되었다. TV를 보라. 패션 프로그램 [도전! 수퍼모델코리아], 요리 서바이벌 [마스터셰프코리아], 가수 오디션 [수퍼스타K] [K팝스타], 창업 오디션 [황금의 펜타곤] 등등 거의 모든 서바이벌 프로그램의 심사위원들(업계의 전문가라는)은 실제 현실과 전혀 관계없는 미션과 의지를 요구하며, 마냥 독설을 날리기에 급급하지 않은가? 마치 그것이 이 세상의 정답인 듯, 더군다나 화(불같은)까지 내면서 말이다.

..............................

| 경쟁 | (다음. 우리말 사전)

1.같은 목적에 대하여 서로 이기거나 앞서려고 다툼
2.[생물] 생물의 여러 개체가 제한된 환경을 이용하기 위하여 벌이는 상호 작용
3.생물의 개체수가 먹이의 양이나 공간의 넓이에 비하여 많아지면 생기는 현상으로,
 이때 생물은 마이너스 영향을 받아 생활력이 저하되거나 사멸해 버린다.

다양한 TV 서바이벌 프로그램들

바로 몇 년 전 유명 패션디자인 회사의 인턴 급여 기사가, 세상을 조금 시끄럽게 만들었다. 너무나도 유명한, 그리고 나름 사회적으로 존경을 받는 인물이었기에… 더 그런 실망의 목소리가 많이 터져 나왔을 것이다.(물론 안타깝게도 이런 일련의 일들은, 특히 디자인업계에서는, 아주 흔한 일이지만 말이다.) 물론 이뿐만이 아니다. 몬트리올 총영사관 무급인턴사원 모집 공고, 이랜드의 아르바이트 급여 착취 등….

이유가 무엇일까? 그것은 바로 〈나가수〉에서도 보았듯, 경쟁이 보편화 되었다는 것, 그리고 그 경쟁의 희생이 또한 당연하다는, 우리의 삶이 또한 그곳에 존재하고 있기 때문이다. 물론 우리가 원치 않았던, 누군가의 프레임이지만 말이다.

다른 것을 맛보는 것이 예술이지
일등을 매기는 것이 예술이 아니다

백남준

　　그런데 말이다. 사실 우리의 디자인은 이미 오래전부터, 그런 길을 계속 걸어오고 있다. 경쟁PT와 시안은, 벌써… 우리의 일상이 되지 않았는가?(요즘은 그 경쟁을 위한 시안이 회사 임원을 넘어 부장, 과장 등을 위해서도 만들어진다고 하지? 이유는 윗사람이 무엇을 좋아할지 모르겠다는, 단지 그 이유에서라고…. 그래서? 그것을 위한 시간 낭비도 꽤나 많아졌다고들 한다.) 하지만 잠깐 돌이켜보면, 얼마 전까지만 해도 우린 우리 스스로가 지켰던 '선'이란 게 있었다. 바로 '상도의'라는 '선', 기업이 스스로 무너지지 않도록 배려하는, 모두가 살기위한 최소한의 '선' 말이다.(아무리 경쟁 PT라도 시인비가 존재했다는 사실, 얼마나 기억하고 있을까?) 하지만 그런 시장의 '선', 마음의 '선'이 무너진 지금, 과연 우린 어떤 의미를, 아니 어떤 친절함을 소비자들에게 베풀 수가 있을까? 우리조차 안녕하기 힘든, 이 무한한 경쟁의 프레임 속에서 말이다.

살아남아라! 디자이너!

 몇 년 전, 디자이너의 이름으로 회사를 다닐 때의 일이다. 하루는 구청에서 회사에 디자인을 의뢰해왔다. 매년 음력 5월, 단오를 맞아 열리는 구청의 중요한 행사라고 했다. 필요한 제작물은 포스터를 비롯해 거리 현수막 등 몇 가지. 진행의 과정은? 여느 때와 마찬가지로 몇 차례의 시안 제안과 수정을 거쳐 포스터가 완성되었고, 이후에는 일반적 후가공 공정, 즉 인쇄와 납품 등이 순차적으로 이루어졌다.

그런데 납품 후, 필자에게, 물론 회사에게도, 꽤나 곤란한 상황이 만들어지게 되었다. 납품 인쇄 된 포스터의 색상이 이전 시안과 많은 차이(상당한)를 보인다는 이유 때문이었다. 한마디로, 원하는 색상의 구현이 잘 안 되었다는 것. 하지만 아주 다행(?)스럽게도 그 불만은 정해진 행사의 일정 때문에, 그냥 싫은 소리 몇 마디만으로 유야무야 정리되고 말았다. 물론 디자인을 진행한 담당자로서, 꽤나 얼굴이 화끈거리는, 아픈 경험이 되었지만 말이다.

그렇게 일련의 사고(?)가 마무리된 후, 필자는 곧바로 왜 이런 문제가 발생되었는지, 곰곰이 유추해보기 시작했다. 이유는? 언제든 다시 발생할 수 있는, 똑같은 실수의 우려 때문이었다.(물론 필자의 잘못이 아닐 수 있다는, 핑계 때문이기도 했지만 말이다.) 그리고 그런 유추의 과정을 통해, 필자는 문제가 될 만한, 다음의 몇 가지 요인들을 찾아내게 되었다.

첫 번째, 시안용 프린트와 인쇄의 색상 차이다. 당시 디자인 과정에서, 광고주와 의견을 조율할 때 보여주었던 시안은 프린트물, 그 중에서도 색상의 선명도가 낮은 실사용 출력의 프린트물이었다. 결과적으로 이때 색상차에 대한 조율 미비가, 최종 인쇄의 불만으로 나타날 수밖에 없었다는 것이다.

두 번째, 컴퓨터 모니터와 인쇄의 색상 차이다. 너무나 당연한 사실이지만 그때의 필자는 이런 일반적인 상황, 즉 모니터의 색상과

실제 인쇄의 차이를 스스로 간과해버렸고, 결국 그것으로 인해 위와 같은 결과가 나타나게 되었다는 것이다.(또한 여기에 더해 사무실의 조도 역시 큰 문제가 되었음을, 나중에야 알게 되었다.)

세 번째, 인쇄기계 역시 올바른 색상을 구현하지 못했다. 비용 절감을 위해 선택했던 인쇄소가, 어이없게도, 색상을 제대로 구현하지 못했다는 것, 결과적으로 그 선택이 최종 인쇄물의 상태를 결국 그렇게 만들어 냈다는 것이다. 과연 어떤가? 늘 이런 불안함에 시달리고 있는, 디자이너의 한 사람으로서 말이다. 그런데 시절이 한참이나 지난 요즘에도, 그때와 같은 변명들을 필자는 꽤나 자주 듣게 되곤 한다. 과제를 진행하는, 지금의 학생들을 통해서 말이다. "집에서 작업할 때는 색상이 예뻤는데, 프린트를 했더니 이상해요."

디자인과 技術

디자인하기 점점 더 좋은 시절이 되는 줄 알았다. 컴퓨터를 이용해, 디자인을 처음 다루었을 때는 말이다. 이유는 단순하게도, 남들보다 조금 더 빠르고, 더 많은 걸 할 수 있는, 그런 기회가 제공되었기 때문에…. 그런데 그런 일련의 시간을 지내다보니, 어느새 디자인의 무게가 디자이너 한사람에게 너무 집중되어 왔었다는 걸… 알게 되었다. '아주 오래전, 컴퓨터가 없던 시절, 어쩌면 그때가 진짜 디자이너의 시절은 아니었을까?' 그런 궁금증을 보태면서 말이다.

디자이너를 위해 계속 업그레이드되는 서적들

그땐 그랬었다. 디자이너는 아이디어와 자료를 찾고, 그것을 토대로 청색의 방안대지에 복사한 이미지와 사진식자 지금의 출력된 서체를 정렬하고, 이후 그것에 따라 제본소에서 제작한 시안에 수정과 지시를 내리고…. 그때의 디자이너들은 지금과 달리, 그 전체적인 시스템의 과정 안에서 아이디어와 기획을 하는, 이른바 설계자의 역할을 담당했다. 그래서 오히려 지금과 같은 작업의 시간보다 더 많은 공부와 생각의 여유를 갖는, 아니 그렇게 해야만 하는 여분의 시간을 보장받을 수 있었다. 이유는? 그들이 바로, 그런 역할을 해야 하는, '디자이너'란 이름을 가진 사람들이기 때문이다. 너무 옛날 이야기라고? 하지만 그렇게 반문하는 사이, 과연 우리의 오늘은 어떻게 변해있을까? 컴퓨터를 배우고, 프로그램을 배우고, 모니터를 세팅하고, 개별 프린터의 특성을 파악하고, 출력실의 상태, 폰트의 유무, 심지어 인쇄소의 특성까지 파악해야 하는… 이런 과도한 배움, 그리고 그런 일들을 여전히, 그리고 끊임없이 반복하고 있지는 않은가 말이다.(디자인을 위한 공부를 빼고서도) 그저 살아남기 위해서라는, 그 하나의 이유만으로….(물론 이 의문은 디자이너를 넘어, 지금을 살아야하는 우리 모두의 이야기일 수도 있을 것이다.)

디자이너에게 완벽함이란
무엇인가를 추가할 것이 있는 상태가 아니라
더 이상 버릴 것이 없는 상태이다.

_ 생텍쥐페리, Antoine Marie Roger De Saint Exupery

모바일게임 〈살아남아라! 개복치〉

　　스마트폰 게임 〈살아남아라! 개복치!〉가 꽤 인기였었다. 조금은 촌스러운(커다란 픽셀과 오래전 레트로 사운드 등), 어찌 보면 조악하다고까지 할 수 있는, 이 자그마한 게임 하나가…. 그런데 이 게임의 인기 비결을 분석한 기사를 보니, 그 내용은 단순하게도, 그것이 너무 쉽기 때문이라고 한다. 배우지 않아도 할 수 있는, 처음 보아도 알아챌 수 있는, 그런 작은 이유 때문이라고. 어쩌면 디자인 또한 그렇게 단순하고 작은 의미에서 출발한 것은 아니었을까? 누구나 할 수 있는 이 게임처럼, 모든 소비자가 다 알아볼 수 있는, 그런 소박한 방법으로써 말이다. 그런데 혹시, 모두들 기억은 하고 있을까? 가장 좋은 디자인은 더 이상 버릴 것이 없는, 그런 상태라는 것을 말이다.

*요즘은 인쇄하기 전, 꼭 추가로 진행하는 과정이 있다. 바로 컬러칩 PANTONE 또는 DIC 을 활용해 시안의 색상을 최종 인쇄물의 색상으로 변경하는 일 말이다. 물론 이런 과정을 진행하다보면, 당연히 모니터의 색상은 처음에 의도했던 그것과는 전혀 다른 모습으로 변할 수밖에 없다. 지금을 살아야 하는, 디자이너의 버려진, 꼭 그 시간만큼 말이다.

지하철역에 게시된 광고

우아한 거짓말

'디자이너는 이 커다란 화면 안에, 과연 어떤 이야기를 담고 싶었을까?'(지하철역에서 발견한 왼쪽의 광고를 보며) 문득, 이런 생각을 한 이유는? 이 광고를 구성하고 있는 디자인 요소들이 오히려 방해만 된다는 느낌을(기획 의도와는 달리), 스스로 아주 크게 받았기 때문이다.(광고는 보는 바와 같이, 글과 글을 요약한 캐릭터들을 나열하기만 했다. 그것도 아주 형식적으로 말이다.) 그리고 다시 생각해본다. '디자이너는, 이 광고를 만들면서, 과연 어떤 거짓말들을 해야 했을까? 약점을 감추기 위한 거짓말? 삶(?)을 이어가기위한 거짓말?' 여하튼 그런 것들 말이다.

거짓말의 遺産

　　　제대를 하고 아르바이트를 시작했다. 대학생, 그리고 디자인 과라는 명패 덕분이었는지, 당시의 필자는 나름 디자인을 업으로 하는 곳에서, 일을 할 기회를 잡을 수 있었다.(물론 당시는, 지금과 달리, 디자인 관련 아르바이트가 아주 호황이었다.)

　　　그러던 어느 날, 우연히 회사의 대표님과 새로운 광고주의 통화를 엿듣게 되었다.(물론 당시 필자의 위치 실력 때문에 그 내용을 자세히 알아듣지는 못했지만 말이다.) "우리 회사의 견적이 남들보다 높은 이유는 최신의 컴퓨터로 디자인을 하기 때문입니다. 또 전문적인 카피라이터도 있고, 더 좋은 종이와 필름 등을 사용하기도 하고요." 당시 대표님의 이야기를 요약하자면, 우리 회사가 다른 곳과 달리 더 높은 수준의 시스템을 보유하고 있다는 것, 그래서 견적이 비싸다는 것. 그런데 그때, 옆에 있던 직원이 내게 이렇게 속삭이는 거다. "중휘씨, 저거 다 거짓말이야."

　　　맞다. 사실이 그랬다. 내가 근무했던 당시의 회사는, 한 명의 디자이너가 모든 업무(디자인, 카피, 식자, 교정 등)를 처리했던, 작은 규모의 회사였던 것이다.(여기에 더해 그 직원은 앞서 이야기했던 종이나 인쇄용 필름 등도, 다른 회사와 크게 다를 것이 없다고 했다.) 이유가 무엇이었을까? 그리고 앞서 이야기했던 디자이너의 거짓말과 사장님의 거짓말은 또 무엇이 같고, 또 무엇이 다른 것일까?

지금은 홈페이지 등을 통해 인쇄의 가격이 모두 공개되어 있다.

그런데 재미있는 건, 이 이야기들은 모두, 그 거짓말의 주체
와는 달리, 어떤 하나의 목적을 향해 나아가고 있다는 점이다. 디자인이
란? 잘 모르는 소비자에게는, 더 부풀려 팔아야 한다는 것, 그러기 위해
더 거짓말을 해야 한다는 것, 그 하나의 결론으로 말이다.

이유는? 돈을 벌기 위해서, 내가 조금 더 달라 보이기 위해서, 조금 더 멋진 회사처럼 보이기 위해서…. (앞서의 버릇 때문인지는 몰라도, 어느새 우린 세상의 단점을 감추려 모두 혈안이 되어 있는 듯하다. "최소의, 최대의, 특별한, vip를 넘어 vvip까지" 늘 들었던, 똑같은 미사여구의 남발을 동원해서라도 말이다.)

하지만 지금은, 거짓말을 할 수 없는, 디자인의 시절에 와 있다. 이미 최저의 인쇄비용이 모두에게 공개되었고, 대형 인쇄소들 역시, 너나 할 것 없이, 가격파괴라는 당근을 통해 스스로를 열심히 깎아내리고 있으니까 말이다. 발등의 돈만 좇아 거짓말을 남발한, 그 예전 책임의 결과로써….

> 단순하게 유지하라
> 정직하라
> 그리고 최선을 다하라
>
> _ 폴 랜드, Paul Rand

피천득 선생님은 마지막 강의에서 이런 말씀을 하셨다고 하지? "일생을 살면서 후회하는 단 한 가지는, 어눌한 시대에 떳떳하지 못했던 삶의 시절이 있었다는 것, 그것이 또한 지금 세대들에게 불운한 유산이 되어버렸다는 것."을 말이다. 그렇다면 과연 우리는, 디자이너로써 거짓 없이 떳떳한 삶을 살아가고 있을까? 다음의 세대들에게도 전해질, 지금의 이야기들처럼 말이다.

*앞의 언급, 즉 이 모든 걸 디자이너의 책임으로 돌리는 것, 그것은 물론, 당연히 무리가 따르는 이야기일 것이다. 이유는 우리의 사회시스템이 크리에이티브를 인정하지 않는, 세금의 구조로 이루어져 있기 때문이다. 그렇다면 디자인이 보편화된 지금, 시대에 반하는 이러한 자본의 구조 안에서, 디자이너는 다가올 현실의 시련을 잘 견뎌낼 수 있을까? 그 우아한 거짓말을, 하지 않고서도 말이다.

영화사 〈파라마운트〉의 타이틀

소비자를 훔치는 완벽한 방법

 1948년, 미국 대법원은 영화사 파라마운트의 수직적 계열화 (제작, 배급, 상영을 통합 운영하는 것)를 불법으로 규정한다.(이것이 바로 그 유명한 '파라마운트 판결'이다. '파라마운트 판결'은 한마디로, 영화사는 영화관을 직접 가질 수도, 또는 운영할 수도 없다는 것을 의미한다.) 이 판결로 인해 당시 미국영화(뿐만이 아닌)를 주도하던 5개의 메이저 영화사는 극장을 소유할 수 없는, 초유의 사태를 맞이하게 된다.(이 판결은 당시 꽤나 부정적이었다. 이유는, 이미 영화 시장(당시의) 자체에 많은 악재 요소가 겹쳐있었기 때문이다. 영화 제작 비용의 증가, TV로 인한 관객 감소, 해외 시장에서의 수익 감소 등, 결국 이 판결로 인해 당시 많은 영화사는 스튜디오 시스템의 붕괴란 악재를 만나게 된다.)

하지만 지금, 이 판례가 과연 거대 영화사를 무너뜨린, 악법으로만 남아있을까? 재미있는 사실은, 영화사 파라마운트는 지금도 메이저이자 다수의 독립 영화까지 제작하는, 굴지의 영화 회사로 이름을 떨치고 있다는 점이다. 위키백과

그렇다면 왜 이런 판결이 나왔을까? 그것도 영화의 중심지인, 할리우드에서 말이다. 이유는 제작사 또는 배급사가 영화관을 운영할 경우, 당연히 수익을 위해 그들이 만든 영화만을 계속 상영할 것이고, 이러한 문제는 결국 다양하고 실험적인 창작의 토양, 즉 영화의 창의성이란 바탕이 결국 자본에 의해 사라질 것이기 때문이다.(그런데, 어디서 많이 본 장면 같지 않은가?)

그런데 재미있는 건, 이 판결과 더불어 미국의 영화관은 이 판결을 더욱 강화하는, 아주 독특한 이윤 추구의 방법을 가지게 된다. 그것은 바로 영화를 장기 상영하면 할수록 영화관의 수입이 더 많아진다는 '제도' 말이다.(해서 영화관은 당연하게도 신작영화보다 장기상영 영화를 더 선호할 수밖에 없다.) 결과적으로 이 두 가지의 '제도'는 모두 일정한 하나의 방향으로 할리우드의 영화의 제작을 유도하게 된다. 좀 더 창의적이고 재미있는 영화를 만들도록 말이다. 그리고 70여 년이 지난 지금, 할리우드의 영화는 재미와 감동, 아니 그것을 넘어 새로운 창의의 장으로 우리의 세상을 이끌고 있다. 너무나도 상업적인, 슈퍼히어로 영화로도 말이다.

한국 영화계의 독과점을 다룬 〈PD수첩〉의 한 장면 _ 스크린을 훔치는 완벽한 방법 (2015. 2. 17.)

原因과 結果

'제도'라는 것이 있다. 규제를 하는 것, 또는 규제를 푸는 것, 모두 제도란 틀 안에 있다. 하지만 이 제도라는 것, 이것이 언제나 긍정적인 결과만을 만들어낸 것은 아니다. 모두가 알다시피, 지극히 현실적인 우리의 환경에서는 말이다.(결국 '제도'의 방향과 의지에 따른 것일 게다.) 제도의 대상이, 과연 누구를 향했느냐에 따라⋯. 그런 의미에서, 70여 년 전에 만들어진 미국의 이 제도는 꽤나 놀라운 일이 아닐 수 없다. 사람을 향했다는, 그 하나의 의미에서라도 말이다.

| 제도 | (다음. 우리말 사전)
법이나 관습에 의하여 세워진 모든 사회적 규약의 체계

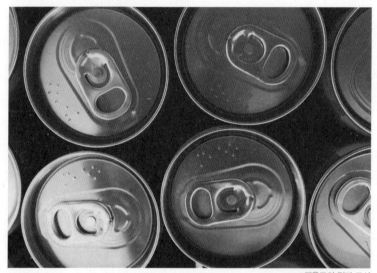

 음료의 점자표시에 문제가 있다고 했다. 모든 캔의 음료는 음료로만, 맥주는 맥주로만 표기되어 있다고. 이유는 예상하디시피 돈 때문이다. 제도 역시 권고일 뿐 의무가 아니었기에. 그렇다면 이 점자는, 과연 누구를 위해 새겨진 것일까?

〈사이다야 콜라야? 이름 없는 '음료'에 소비자 분통〉

지구상에 존재하는 것 중에 물이나 산소처럼 모두에게 필요한 게 있습니다. 반면에 누군가에겐 필요 없지만 또 다른 누군가에겐 꼭 필요한 것들도 있습니다. 캔 음료 뚜껑 쪽에 새겨놓은 점자와 관련된 얘기입니다. 한 번쯤은 그 올록볼록한 문양을 보거나 만져보신 적 있을 겁니다. 바로 시각장애인에게 필요한 점자입니다.

알고 보면 캔 음료도 종류가 정말 많습니다. 탄산, 이온, 커피, 과즙 등등…. 각 품목별로 제품은 더욱 다양하고요. 하지만 캔 뚜껑 위에 새겨진 점자는 단 한 가지입니다. 〈음료〉 사이다도 '음료', 콜라도 '음료', 게토레이도 '음료', 포카리스웨트도 모두 '음료'라고 새겨져 있습니다. 과연 시각장애인들은 자신이 마시고 싶은 '음료'를 제대로 선택할 수 있을까요?

지금 저는 최소한 이 자리에서만큼은 사회적 약자인 시각장애인을 위해 기업이 적극적으로 나서야 한다, 뭐 이런 맥락의 말을 하려는 게 아닙니다. 보건복지부에 공식 등록된 시각장애인 25만 명을 과연 식음료 제조사가 소비자로 바라보고 있는지 묻고 있는 겁니다. 물론 그렇지 않으니까 그 많은 업체 중에서 단 한 군데도 제품명을 점자로 써놓은 곳이 없겠죠.

업체들도 할 말은 있습니다. 음료 시장에서 덩치가 제법 큰 롯데칠성음료, LG생활건강이 인수한 한국코카콜라 그리고 덩치는 작더라도 '스테디셀러' 제품을 갖고 있는 웅진식품의 말을 종합하면 '돈'이 가장 큰 이유였습니다. 기존 생산라인을 조금씩

바꿔야 하고, 관리 방식도 달라져야 한다고 합니다. 캔 뚜껑 위의 공간이 좁아 제품명을 쓸 수 없다는 다소 구차한 변명도 있었지만요. 만에 하나 생산 과정에서 점자로 사이다라고 돼 있는 캔에 커피를 담게 되는 실수가 나오면 업체 입장에서는 심각한 항의를 받을 수 있다는 얘기이죠. 득보다 실이 많은 상황에서 그나마 선한 행동의 결과로 타격을 받는다면 누가 책임질 거냐는 항변도 나올 법합니다.

그런데 말입니다. 아침마다 이메일을 열면 업체들이 보낸 보도 자료가 넘쳐나거든요. '서울대생들이 가장 많이 마시는 음료'라며 권위에 기댄 자료가 있는가 하면, 소비자들이 기다리던 신제품을 출시했다며 엠바고(보도시점을 사전에 정함)까지 요청하면서 기자들을 유인하기도 하고요. 툭하면 '감사 세일'에 연말연초마다 '임직원 연탄배달 봉사' 등등의 보도 자료도 단골 메뉴입니다. 브랜드를 자주 회자시켜 하나라도 더 팔기 위한 눈물겨운 노력일 텐데, 그렇게 제품을 알려서 소비까지 이어지게 하고 싶다면 방법이 없는 게 아닙니다. 바로 캔 음료 뚜껑 위에 '음료'라는 점자가 아니라 제품명을 점자로 새겨놓으면 어떨까요? 그 25만 명의 시각장애인들에겐 그 어떤 홍보보다 머리에, 가슴에 남을 것 같은데요. 자신들의 불편과 불만을 해소해준 기업에 그들은 그 어떤 부류보다 가장 충성스러운 소비자가 될 것입니다.

시각장애인들이 이런 얘기들을 하더군요. "가게에 들어가서 그냥 캔 커피 아무거나 달라고 부탁해요.", "광고를 듣고 제품 이름을 외웠지만 다 '음료'라고 점자로 돼 있어서… 점원한테 부탁하기도 미안하고요. 못 먹었어요.", "그냥 안 먹어요."

지금 식음료 업체들은 25만 명의 잠재적 소비자를 눈 뜨고 놓치고 있는 건 아닌지 곰곰이 생각해 볼 일입니다.

디자인이 삶속에 들어온 지도, 꽤 많은 시간이 흘렀다. 하지만 지금 우리의 디자인엔 과연 무엇이 담겨 있을까? 경쟁과 돈, 이것 말고 또 무엇이 새겨져 있을까? 정말로 사람을 향한다는 한 기업의 광고카피처럼, 과연 우린 언제쯤 사람을 향한 디자인을 찾아낼 수 있을까?

디테일이 디자인을 만든다.
찰스 앤 레이 임스, Charles & Ray Eames

*2014년 4월 기사를 보니 팔도의 캔 음료 전체에 제대로 된 점자가 적용된다고. 늦었지만 다행스러운 일이었다. 하지만 이런 기사가 나오고 1년 후… 현실이 그리 호락호락하지는 않았나보다. 기술의 발전만큼 꼭 세상이 빨리 돌아가는 건 아니니까…. 물론 소비자를 향한, 그 일에서만큼은 말이다.

먼저 갑니다

언제가부터, 우리네의 자랑인 '빨리 빨리'에 속도가 가해졌다. 통신이라는 기술을 업고서 말이다. 그리고 자랑스러워했다. 세계 제일의 인터넷 강국이라고…. 그저 살아내는 것이 일상인, 변치 않는 우리들의 비루한 삶속에서 말이다.(그런데 생각해보면, 뭔가 이상한 지적이지만, 지금 인터넷이 없다면… 우린 과연 일상이란 걸 살아낼 수 있을까?)

모듈형 홈페이지의 예 (출처_아트하우스 모모)

　　그런데 이런 기술과 속도의 일상에서, 얼마 전 필자는 조금 이상한 현상을 발견하게 된다. 바로 홈페이지 디자인에서, 아니 그 안의 기술과 디자인의 충돌에서, 그리고 그 결과의 모호한 모습에서 말이다.

　　모듈형이라고 했다. 홈페이지 내의 정보를 사각형의 틀에 구겨 넣는, 그런 모습 기술 들을 말이다. 그리고 또, 지금은 이런 형태의 디자인이 유행이라고…. 과연 그 이유는 무엇일까? 결론을 먼저 이야기하자면, 결국 소비의 흐름이 변했기 때문이다. 모바일로, 대량생산에서 소비자 개인의 방식으로 말이다.(소비자가 원하는 정보, 원하는 기술만을 뽑아 스스로 사용하게 하는 것, 이것이 바로 현재 홈페이지 기술이 추구하는 모듈의 원리란다.) 물론 당연하게도, 그 바탕엔 '경제'라는 거대한 흐름이 담겨져 있다. 그런데 무엇이 문제였을까? 무엇이 이러한 방향에 파열음을 만들어내고 있을까? 앞서 보았던 일상의 충돌처럼 말이다.

技術의 記述

　　　너무 아까웠다. 그동안 쌓아왔던 시간과 정성, 그리고 기술들이 말이다. '지금껏 쌓아왔던 많은 기술들을, 이 작은 박스 안에 집어넣으라니….' 그래서 그랬을까? 언젠가부터 꽤나 많은 말들이 나열되곤 했다. 우리네 홈페이지에서 말이다. 이유는, 아까웠기 때문에? 아니다. 그저 쌓아온 기술을 과시해야 했기 때문에…. 그런데 알고 있는가? 우리네 시장이 늘 그래왔었다는 사실을 말이다. 소비자의 불편함이… 늘 감수되고서라도 말이다.(화려한 디자인을 뽐냈던, 대용량의 플래시 영상도 마찬가지였지? 우리에게만 빠른, 그 일상에서 말이다.)

　　　하지만 이와는 달리, 아니 우리의 의지와는 달리, 우리 밖의 일상은 우리의 의도와는 전혀 다른, 새로운 방향으로 나아가고 있다. 인스타그램은 한 장의 사진으로 모든 것을 보여주려 하고, 지난 100년의 코카콜라 역시도, 개별소비자를 향해 힘겨운 행보를 시작했으며, 우리가 부러워하던 애플, 그리고 아마존도, 꽤나 오래전, 개별소비자를 향한 전자책 시장을 이미 개방해 놓았으니 말이다.

　　　이런 일련의 흐름에서 볼 수 있는 공통점은? 바로 소비자가 중심이라는 것, 그리고 개별소비자에 대한 방향성이 점점 더 강화되고 있다는 것.(경제의 방향이 그래야만 하기 때문에)

코카콜라 "마음을 전해요" 프로모션 (출처 _ 한국 코카콜라)

　　"왜 우리나라 영화는 모두 TV드라마처럼 화면이 선명하기만 한가요?" 얼마 전 영화를 만드는 지인에게 물었던 질문이다.(모두 똑같은 톤과 화질의 한국영화에 꽤나 불만이 있던 참이었다. 영화마다의 컨셉트가 서로 다를 텐데도 말이다.) 그런데 그 대답이 아주 걸작이다. "사실은, 모두 다른 카메라를 사용해요. 하지만 후반 작업을 통해 이런 선명한 화면을 만들지요. 이유는, 내 기술을 자랑하기 위해서!" 이 역시 결국 기술이 먼저라는 이야기다. 그런데 말이다. 우리의 시장은 늘 그렇지 않았던가? 소비자보다는 기술, 그리고 그 기술을 자랑하기 위한 속도에서 말이다.

사용하는데 메뉴얼이 필요한 제품은
고장 난 것과 다름없다.
_ 엘론 머스크, Elon Musk

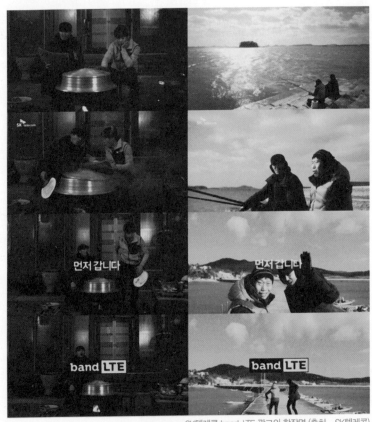

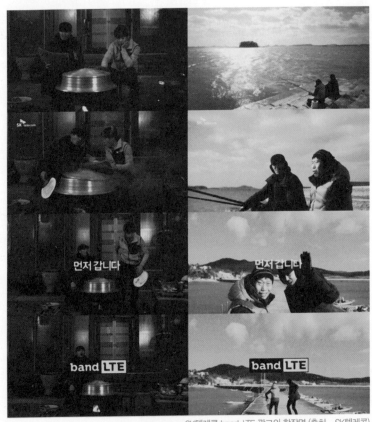

SK텔레콤 band_LTE 광고의 한장면 (출처 _ SK텔레콤)

| 모순 | (다음, 우리말 사전)

1.어떤 사실의 앞뒤, 또는 두 사실이 이치상 어긋나서 서로 맞지 않음을 이르는 말
2.[논리] 두 가지의 판단이나 사상이 서로 배타적이어서 양립할 수 없는 관계
3.[철학] 헤겔의 변증법에서, 대립물이 논리적인 이념의 발전을 초래하게 하는 적극적인 계기

"종국의 예능은 [인간극장]이 될 것이다." 나영석PD의 말이다. 그리고 그 말의 의미를 우린 [삼시세끼]란 프로그램을 통해 아주 조금씩 확인하고 있다. 그런데 뭔가 좀 이상하지 않은가? '이렇게 하루 세 끼를 먹는 것도 힘겨운데, 왜 우린 우리의 삶을 그렇게 지나쳐만 왔던 것일까?' 그렇게도 빠르게, 불편을 감수해야만 하는, 한 명의 소비자로써 말이다. 그런 의미에서 [삼시세끼_어촌편]의 주인공 배우 차승원과 유해진이 등장했던 통신사의 광고는 꽤나 재미있는 시사점을 보여주고 있다. 서로 다른 방향을, 하나의 광고에 담았다는, 그 의미에서 말이다. 마치 우리네 현실을 담으려는, '모순'의 이야기들처럼 말이다.

포털사이트 '옥동자' 검색 결과

옥동자와 玉童子

꽤나 오래전, 코미디언 '정종철'은 [개그콘서트]의 한 코너(봉숭아학당)에서, 이렇게 스스로를 희화화한다. '옥동자'라고 말이다. 그때였을까, '옥동자'란? 아주 못생긴 사람을 지칭하는… 그런 대명사가 된… '시작'이 말이다. 하지만 '옥동자'란? '옥(玉)같이 잘생긴 사내아이 어린 사내아이를 귀엽게 이르는 말'이다.(지금까지도 사전에 정의되어 있다) 물론 지금은, 누구도 의심하지 않는, 반대의 의미로 사용되고 있지만 말이다.

이와 같이 고정관념은, 아주 작은 환경의 변화(주로 미디어)만으로도 쉽게 변질되곤 한다. 롤랑 바르뜨는 이미 오래전 이 의미를 '메타성'이란 구조로 정의했다. 그래서 결론은? 언어(어디 언어뿐이겠는가 마는)는 구조적으로 늘 변할 수 있다는 것, 그리고 지금은 그 구조가 미디어에 의해 더욱 빠르게 진행되고 있다는 것, 물론 '옥동자'의 예시는 이것을 뒷받침하기에 아주 작고 편협한, 그런 사례일 뿐이지만 말이다. 하지만 우리는 이미 알고 있지 않은가? 우리가 진실이라 여기는 모든 것이, 늘 변할 수 있다는 또 하나의 진실을 말이다. 그런데 문제는 바로 여기에서 만들어진다. 특히 디자이너에게 말이다. '고정관념'과 '메타성'의 충돌과 결과, 바로 그 사이에서 말이다.

trauma의 色

초등학교(개인적으로는 국민학교)때였다. 혹시 들어는 보았는지? 소년중앙, 어깨동무, 보물섬…. 당시 열심히 탐독했던, 소위 어린이 대상의 잡지들이다. 물론 필자 역시도 매달 친구들과 그것들을 돌려보며, 많은 지식(주로 만화)을 탐닉하곤 했다. 그러던 어느 날, 한 잡지에 실려 있던 '색과 성격'에 관한 내용을 읽고, 필자는 무척이나 큰 고민에 빠지게 되었다. 그것도 꽤나 오랫동안 말이다. 이유는? 당시 필자가 좋아했던 초록색이, 아주 부정적인 성격의 존재로 쓰여 있었기 때문에…. 해서 당시의 어린 필자는, 그때 아주 큰 결심을 하게 된다. 초록색을, 싫어하기로 말이다.(최면을 걸듯이….)

그런데 놀라운 사실은, 당시 미술 교과서 역시도 이런 비슷한 맥락의 내용(물론 성격에 관한 것은 아니었지만)들이, 정보란 이름으로, 버젓이 실려 있었다는 것이다. 빨강은 정렬의 따뜻한 색, 파랑은 부정적이고 차가운 색, 노랑은 주목의 색 등등으로⋯.(아주 나중에 알게 되었다. 당시 내가 좋아했던 색은 초록색이 아닌 청록색이었다는 사실을 말이다. 물론 그 사실이 필자의 어릴 적 트라우마를 벗어나게 해주지는 못했지만 말이다.)

20여 년 전 거대한 3개의 기업 자본 이, 동시에 이동통신 사업을 시작한다. SK가 011번호로(진한 청색), KT가 016번호로(청녹색), LG가 019번호로(자주색) 말이다.(비슷한 시기, 파격적인 출발을 알렸던 신세기통신의 017번호(빨강색)는 얼마 후 SK로 통합 되었다.) 그리고 그 시작과 동시에, 이유는 모르겠지만, 이른바 휴대폰 시장은 SK의 011번호가 가장 큰 주도권을 가지게 된다. 그것도 꽤나 오랫동안 말이다.(당시 집행되었던 "또 다른 세상을 만날 땐 잠시 꺼두셔도 좋습니다."란 광고는 바로 이런 자신감에서 표출된 결과물인지도)

그런데 재미있는 사실은, 지금의 시장이 당시와는 다른, 전혀 새로운 양상을 보여주고 있다는 점이다. 특히 시장을 주도했던, SK에게는 말이다. 그것도 그 변화의 시작이 기업통합을 한다는 이유로, CI의 색을 바꿔버린, 바로 그때부터였으니까 말이다. 재미있지 않은가? 한낱 기업의 색상일 뿐인데도 말이다.

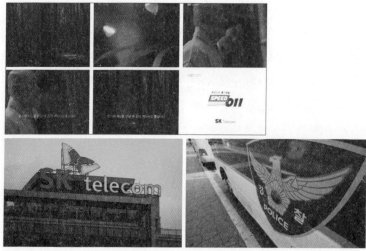

스피드 011 광고 / 브랜드의 색상 변화

　　　이런 건 또 어떤가? 우리의 경찰 상징색이 흰색으로 바뀐 시기를, 그리고 이후 우리의 경찰 이미지가 어떻게 추락되었는지 말이다.('백의 민족'이 컨셉이었다지? 물론 지금은 많은 변화를 거쳐, 다시 예전의 색을 겹쳐가고 있는 중이지만) 물론 어디 이것뿐이었겠는가? 혈액형, 지자체 캐릭터, 정당, 공공 서체, 간판 규제 등등… 셀 수 없는 시도, 그리고 그 안에 내제된 변화의 욕구들을 말이다.

...

| 고정관념 | (다음. 우리말 사전)

1.마음속에 굳어 있어 변하지 않는 생각

2.[심리] 어떤 사람이나 집단의 마음속에 굳게 자리잡고 있어서
　늘 머리에서 떠나지 않고 어떠한 상황의 변화에도 흔들리지 않는 생각

3.[음악] 표제 음악에서 어떤 고정된 관념을 나타내는 선율

이와 같은 이야기, 즉 고정관념과 욕구 사이의 현상을 통해 결과적으로 확인할 수 있는 건, 결국 우리가 사람들을 이해할 수 있을까… 아니 할 수 있다고 자신할 수 있는가에 대한 의문, 그리고 그 의문에 대한 의심일 것이다.

사업가들이 디자이너를
깊이 이해해야 할 필요는 없다.
사업가들이 곧
디자이너가 되어야 하기 때문이다.

_로저 마틴, Roger Martin

TV안에서 누군가 질문을 했다. "남과 나의 차이를 극복하는, 좋은 방법은 무엇일까요?" 그것에 대해 누군가가 또 대답을 했다. "그렇다면 나는 누구일까요? 내가 스스로 나를 알지 못하는 데, 과연 남을 이해한다고 말할 수 있을까요?"그래서 결론은? 극복하려면 이해해야 하고, 이해하려면 더 공감하려 노력해야 한다는 것이다. 소비자에게도, 우리 자신에게도…. 그런데 말이다. 디자이너란 이름을 가진 우리들은, 그동안 얼마나 많은 소비자를 이해하려 했을까? 당연히 그래야 하는 이름인데도, 그것이 또한 우리가 살아갈 수 있는 유일한 방법인데도 말이다. 물론 그 잘난 갑의 욕구를 막고서라도….

리얼의 시대에 사는 사람들

 2013년, 군대라는 콘텐츠가, 유난히도, 미디어에 영역을 침
범하곤 했다. 이유는? 방송의 흐름을 주도하고 있던 리얼 버라이어티의
바람, 미지(?)의 장소였던 군대라는 장소, 새로움을 제공해 돈을 벌어야
하는 숙명, 그런 의미에서라면… 어쩌면 군대라는 곳은, 당시 방송국이
들어가야 할, 나름 최적의 장소였을지도 모르겠다.(물론, 누구나 알고 있
듯이, 이 기획은 정치적인 이해관계의 산물이었지만 말이다.)

　　그 과정이야 어찌되었든, 그땐 그랬었다. 그리고 그 결과는? 많은 사람들의 우려에도 불구하고, 군대를 배경으로 한 프로그램들은 나름(한때) 좋은 시청률의 결과를 안게 된다. 하지만 얼마 지나지 않아, 프로그램들이 인기를 끌면 끌수록, '과연 그럴까?'라는, 프로그램의 근본적인 문제점 역시 지속적으로 양산되고 있었다. '방송에 리얼이 사라졌다. 우린 리얼이라고 알고 있었는데…'(물론 지금은, 그런 논란이 더 많은 미디어에서 양산되고 있다.)

　　문득 궁금해졌다. 왜 사람들은, 한낱 방송에 화를 내고, 또 실망하고, 또 욕지거리를 하는 것일까? 방송은 그저, 사람들이 좋아할 만한 내용을 만들어, 그저 사람들에게, 제공하는 것뿐인데도 말이다. 이유는? 바로 그들이 그들 스스로 만들고 구획한, 이 '리얼'이란 단어의 의미와 그 차이에서 오는 간격 때문이다.

MBC 〈무한도전〉의 미디어 부정

방송의 모토는 그렇단다. 그 사람의 진짜를 보여준다고. 하지만 우리(대부분의 사람들)도 그것의 의미를 어느 정도는 예상을 하고 있다. 방송의 리얼, 즉 미디어의 '리얼'은 진짜가 아닐 수 있다는 것 말이다. 하지만 그럼에도 불구하고 우린 이 '리얼'이란 단어에서 오는 어감에 많은 의미를 부여하고, 또 그것에 집착을 하고 있다. 이유는 바로 지금의 시대엔, 미디어의 입장에서, 그것의 편차가 해당 프로그램을 지속시키는, 아주 중요한 의미가 또한 되고 있기 때문이다. 그런 의미에서, 방송에서의 '리얼', 특히 우리 방송에서의 '리얼'은 참으로 아이러니한 단어일 수밖에 없다.

하지만 재미있게도, 미디어는 늘 그래왔었다는 것이다. 특히 자본이 소비자를 대하는, 결정론적인 시선에서만큼은 말이다. 결국 그들의 목적은 돈을 버는 것이니까.(그런 점에서 지난 [무한도전]의 시도들은 꽤나 흥미로운 지점들을 제공하고 있다. 바로 스스로를 부정하는 방법을 통해 웃음이란 걸 만들어 내고, 또 그것을 통해 미디어의 실제를 노출하고 있으니까 말이다.)

그런데 뭔가 이상하지 않은가? 이런 일련의 과정들이 말이다. 우리의 미디어가 그러는 이유, 아니 우리 스스로가, 기꺼이 그들의 행위를 돕는, 이 이유가 말이다.

| 리얼(real) | (다음. 영어 사전)
1. (미 · 비격식) 정말로 2. 참으로 3. 진짜의 4. 현실의 5. 박진감 있는

네오의 빨간약

1999년, 세기말이라 불렸던 시절, 전에 없던 새로운 영화 한 편이 우리를 찾아오게 된다. 〈매트릭스〉. 전에 없던… 맞다. 이 영화는 그렇게 이야기를 시작하는 편이 더 옳을 것 같다. 이유는 바로 이 〈매트릭스〉가 당시 우리의 고민, 즉 끝과 시작이란 전 세계적 질문에 철학이라는 명제로 답을 던져준, 바로 그 시대의 의미를 드러내는, 새로운 출발이란 기호를, 우리에게 안겨주었기 때문이다.(재미있게도, 이 영화는 개봉 당시보다 새로운 매체, 즉 DVD라는 새로운 시대적 미디어를 타고, 급격히 우리의 세상에 퍼지기 시작했다.) 과연 무엇이 그럴까? 잠깐 그 시절의 이야기를 한번 해보도록 하자.

왜 살아야 하는지, 진실은 무엇인지… 이 고민을 채 끝내기도 전, 우린 허무하게(?)도 시절의 끝자락이란 시간을 만나게 된다. 그것도 우리가 원하지 않았던, 자본이란 세속적 방법에 의해서 말이다. 맞다. 포스트모더니즘의 끝자락이다. 그래서 그랬을까? 사람들은 서둘러 새로운 삶의 방

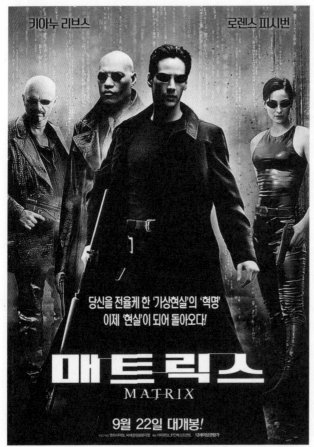
영화 〈매트릭스〉의 포스터

법, 그리고 그 의미를 다시 찾아다니기 시작했다. 나를 이끌어줄 절대적 신화, 다음 시대를 이끌어갈 그것의 사상들을 말이다. 그리고 그렇게 찾아낸 것이, 바로 오늘 이야기의 출발점인 '시뮬라시옹'이다.

| 시뮬라시옹 Simulation | 네이버 지식백과 _ 철학사전. 2009. 중원문화

프랑스 철학가 장 보드리야르(Jean Baudrillard) 이론으로 실재가 실재 아닌 파생 실재로 전환되는 작업이 시뮬라시옹(Simulation)이고 모든 실재의 인위적인 대체물을 '시뮬라크르(Simulacra)'라고 부른다. 그에 의하면 우리가 살아가고 있는 이곳은 다름 아닌 가상실재, 즉 시뮬라크르의 미혹 속인 것이다. 현대 자본주의 사회는 사물이 기호 로 대체되고 현실의 모사나 이미지, 즉 시뮬라크르들이 실재를 지배하고 대체하는 곳 이다. 이제 재현과 실재의 관계는 역전되며 더 이상 흉내 낼 대상, 원본이 없어진 시뮬 라크르들이 더욱 실재 같은 극실재(하이퍼 리얼리티)를 생산해낸다.

더이상 원본은 없고 어느 의미에서는 원본과 모사물의 구별도 없다는 것이다. 이 러한 시뮬라시옹의 질서를 이끌고 나아가는 것은 정보와 매체의 증식이다. 온갖 정보 와 메시지를 흡수하지만 그것의 의미에는 냉담한 스펀지 또는 블랙홀 같은 존재가 현 대의 대중이다. 사유가 멈추고 시간이 소멸된 현대사회에서 역사의 발전은 불가능하며 인권이란 미명 아래 강요된 정보에 노출된 대중과 시뮬라시옹의 무의미한 순환이 있을 뿐이다. 이 같은 사고 때문에 보드리야르는 지적 허무주의자, 정치적 보수주의자로 비 판받기도 했다.

보드리야르가 자신의 사상 체계를 만들어 가던 1960년대는 프랑스가 본 격적인 대량 소비 사회로 접어들던 시기였다. 1940년대 말의 전후 복구기와 1950년 대의 경제 구조 형성기를 거친 프랑스에 호황이 시작됐고 거리, 상점, 가정에 물건들이 넘치기 시작했고, 라디오와 TV가 가정필수품으로 자리 잡아 가던 즈음이었다. 넘치는 물건, 넘치는 일자리, 넘치는 이미지 앞에서 보드리야르는 우리가 실제 사용할 수 있는 것보다 훨씬 많이 넘치는 물건들이 우리의 삶과 어떤 의미 관계를 맺는지를 고찰했다.

그런데 재미있게도, 그 당시의 영화 〈매트릭스〉는 바로 이 지점을 이야기하고 있었다. 지금의 세상이 아닌 시뮬레이션 된 미디어 진짜의 세상으로 나오라고 말이다.(영화의 첫 장면에 등장한 쟝 보드리야르의 책, 바로 〈시뮬라크르 & 시뮬라시옹〉은 영화가 하고픈 진짜의 이야기를 암시하고 있다.) 그래서 더 그랬는지도 모르겠다. 그때의 영화가 더욱 더 강렬한 담론으로 파생되었던 것 말이다. 물론… 그 선택은 각자의 몫이 겠지만. 그런데… 문제는 바로 이지점에서 발생한다. 전 세계는 이렇게 새로움을 바라보며 가고 있는데, 바로 우리들은, 그 선택의 기회를, 아니 그 이전의 기회조차, 미처 갖지 못했기 때문이다. 식민지와 독립, 전쟁과 분단, 경제성장과 독재… 그것의 결과는? 우린 우리 스스로를 생각할 수 없는 시절, 인본의 시대는커녕 혼돈의 시간을 그저 살아내야만 하는, 그런 시간을 보낼 수밖에 없었다는 것이다.(이 역시 우리의 잘못은 아니지만)

그래서 그럴까? 우린 주변(특히 미디어)의 이야기를 너무 잘 따라가려 한다. 아니 그렇게 살아가고 있다. 그것이 진짜의 이야기라, 아주 굳건히 믿고 말이다. 그렇게… 우린 그들에게 길들여져왔다. 그들의 돈을 벌어주는, 아주 손쉬운 생명체로써… 마치 네오가 진실의 세상에서 눈을 떴을 때 그 생경한 풍경처럼 말이다.(너무 과장된 이야기라고? 과연 그럴까?)

리얼, 시뮬라시옹, 미디어 그리고 진실… 그럼 이제부터, 오늘의 진짜 이야기를 한번 해보도록 하자.

영화 〈매트릭스〉의 장면

경험을 증명하기만 하면…

시절이 어려워졌다고 했다. 취업은 안 되고, 실업자도 늘어간
다고. 그래서 우린 더 많은 증명을 해야 된다고, 또 그런 증명을 위해 자
격을 만들어야 한다고…. 누가? 바로 미디어가 말이다. 그래서 지금…
우린 자격을 증명하는, 자격증의 세상을 살아가고 있다. 바로 우리 자신
을 증명하는 문서, 그 종잇조각을 위한 세상 말이다.

자격증(資格證)의 사전적 정의는, 각 분야에서 일정한 능력
을 갖춘 사람에게 그 능력을 인정해 주는 증명서라고. 그렇다면 여기에
서 자격이란, 과연 어떤 뜻일까? 사전을 찾아보니 다음의 두 가지 뜻이
나온다. ①일정한 신분이나 지위를 가지거나 어떤 역할이나 행동을 하는 데 필요한 조건 또
는 능력 ②어떤 조직에서, 성원으로서의 지위나 권리 그리고 여기서 우린 이러한 정
의를 통해 하나의 단어, 즉 우리들이 중요하게 생각하는 일상의 단어를
하나 추출해 낼 수 있다. 바로 '경험'이라는 단어 말이다. 맞다. 우리에게

자격증은 바로 이 역할이나 행동이 시뮬레이션 된, 경험을 증명하는 서류인 것이다. 그런데 왜 우린 이 경험이란 증명서에 집착하고 있을까? 이유는 우리의 세상이 그 경험이란 걸, 꽤나 중요하게 여기고 있기 때문이다.(비록 그것이 시뮬레이션 된, 즉 가상의 현실을 반영하더라도 말이다.) 그런데 재미있는 건, 이렇게 우리가 믿는 이 경험이란 것이, 앞서도 언급했듯, 이전 서양에서 구축되어온 철학적 그것 경험주의 과는 조금 다른 측면의 의미를 가지고 있다는 점이다. 이유는? 역사와 더불어, 그 안에 생존이라는, 우리만의 갈등 요소가 또한 포함되어 있기 때문이다. 그렇다면 우리에게 경험은, 과연 어떠한 의미들로 구성되어 있을까?

| **경험주의 經驗主義** | 네이버 지식백과 _ 교육학용어사전. 1995. 6. 29. 하우동설

인식론에 있어서, 모든 지식의 기원을 경험에 두고 경험적 인식을 절대시하는 학설.
이 학설의 기본원리는 ①단어나 개념이 가지고 있는 의미는 그것이 실제적인 경험과 연결되었을 때만 파악될 수 있으며, ②어떤 명제(命題)나 신념의 정당성은 반드시 경험에 의존한다는 것이다. 이성적인 것이 인식에 있어서 가장 중요하다고 보는 이성주의(理性主義)와는 반대되는 입장에 서는 경험주의는, 권위나 직관 또는 상상적 억측 따위를 신념의 근원으로 하는 것을 반대한다.

근대 경험론의 선구를 이룬 것은 17세기 영국의 베이컨(F. Bacon)과 로크(J. Locke) 등이다. 베이컨은 참다운 학문은 경험에서 출발하여야 한다고 했으며, 현실 세계에 대한 경험적 지식을 절대시하였다. 로크는 "감각은 지식의 시작이요, 첫째 단계이다."라고 했으며, 백지(白紙)와 같이 아무 성질도 없는 마음에 여러 가지 지식을 공급할 수

있는 것을 경험이라고 하였다. 그의 경험론적 철학체계는 버클리(G. Berkeley)와 흄(D. Hume)에 영향을 주었으며 프랑스의 실증론(實證論) 유물론(唯物論)에도 영향을 끼쳤다. 또한 교육학에 있어서는 코메니우스(J. Comenius), 루소(J.J. Rousseau), 페스탈로찌(J. Pestalozzi) 등이 경험주의적 입장에 서며, 특히 20세기 진보주의 교육사상은 경험주의적 경향이 강하다.

그 첫 번째는 바로 '어른'이란 상징의 의미다. 우린 늘 그랬다. 유교적인 관점을 통해, 경험을 어른 공경의 태도와 동일시했으며, 그것을 우리의 전통적 예의라고 또한 깊이 여기고 있다. 두 번째의 의미는 바로 '생존'이다. 즉, 우린 우리 스스로의 생존을 위해 그 경험, 즉 어른의 그것을 늘 인정해야만 한다는 의지를 가지고 있었다는 것이다. 어른의 경험을 인정해야 하는 것… 그리고 그 경험을 생존을 위해(이유를 불문하고)따라야만 하는 것…. 이상한 논리, 어쩌면 비약일지도 모르지만, 우린 그렇게 왜곡된 경험의 이유를 들어 늘 상하관계를 유지했고, 지금은 그것이 군대, 사회, 남녀 등 다양한 사회적 차별의 문제를 양산하는 근본적인 이유가 되고 있다.

그래서 우린 더 그랬는지도 모르겠다. 그 차별의 선을 넘기 위해, 많은 시간과 노력을 들이는 것, 가상의 시뮬레이션을 위해 공을 들이는 것 말이다. 자격… 증명… 토익… 스펙…. 그런데 여기에서 우리가 더 분노해야할 지점은, 지금의 미디어가 그것을 즐기며, 더욱 조장하고 있다는 사실… 취업, 생존, 돈 등의 위협을 가하면서 말이다. 이유는? 결국 그들의 돈을 더 불리기 위해.(하지만 미디어에 약한 우리들은 그들의

말을 너무나도, 또 당연하게 믿고 있다. 이유는 우리의 역사가 그렇고, 또 그것을 이용하는 미디어가 우리를 또한, 늘 그렇게 다루어 왔기 때문이다. 그런데 과연 그럴까? 우리의 시절이 정말 어려워졌는지… 정말 취업이 어려워 졌는지… 말이다.

디자인과 자격증

그렇다면, 내가 살아왔던, 디자이너의 세상은 어떨까? 한때 유망했다고 했던, 창의성의 원천이라던, 바로 이 세상 말이다.

현실적인 이야기 1. 디자인은 창의성이라고 했다.(누군가?) 해서 우린 창의성을 위한 교육을 받는다.(물론 꼭 그렇다고 할 순 없지만) 하지만 디자인은 이 창의성만으로 진행될 수 없다. 이유는? 이 디자인의 창의성은, 반드시 사회라는 프레임 상업, 자본 등 안에서, 그 적용방법이 결정되어야 하기 때문이다. 해서 우린 본격적인 디자인 업무를 하기 전(취업 후) 이 프레임의 시스템을 먼저 배운 후 창의성의 가감을 펼쳐놓게 된다.(물론 이러한 시스템은 이미 디자인의 발생부터 구축되어온 지난의 역사이기도 하다.) 그래서일까? 디자인의 세상에서는(물론 다른 곳도 마찬가지겠지만) 이 시스템이라는 프레임의 효율적인 사용을 위해, 경험이란 단어를 매우 중요시하곤 한다. 한마디로, 결론적으로, 디자인이란 직종은 경력직이 더 선호될 수밖에 없는 구조라는 것이다.

현실적인 이야기 2. 디자인은 대부분, 반복이 없다. 늘 새로운 일을 접하며, 그 새로운 일을 또한, 새로운 방식으로 처리해야 한다. 이유는? 사람들이 같은 것을 싫어하기 때문에, 특히 디자인에 대해서는 말이다. 그러므로 앞서의 이야기처럼, 디자인은 결국 창의성이 필요할 수밖에 없다. 그런데 말이다. 이 창의성이라는 게, 또한 많은 시간을 필요로 한다. 이유는? 창의성의 결과물에는 반드시, 꽤나 많은 고민과 갈등, 그리고 판단이 동반되어야 하기 때문이다. 하지만 아이러니하게도, 디자인 회사는 그럴 시간이 없다. 이유는 우리의 세금이란 게, 그 창의성이란 걸 절대 인정하고 있지 않기 때문이다. 해서 앞서의 결론과 마찬가지로 디자인이란 직종은 경력이 더 선호될 수밖에 없다. 회사의 수익을 위해… 더 많이, 그리고 더 빠르게 일을 해야 하기 때문이다.

그런데 아이러니한 이야기. 디자인, 창의성, 시간, 세금, 경력… 이러한 구조 안에 새로운 아이러니가 하나 생겨났다. 앞서 이야기했던 자격증 말이다. 맞다. 디자인 영역에서도 자격증이 필요하단다. 아이러니… 맞다. 참으로 아이러니한 일이다. 창의성과 자격증이라니… 어떻게 창의성에 자격을 부여할 수 있단 말인가? 그럼에도 불구하고, 디자인에 자격증이 꼭 필요했었나 보다.(결국 누군가 돈을 벌어야 했기 때문이리라.) 그래서일까? 디자인 자격증은 이러한 창의성의 영역을 고스란히 피해가고 있다. 디자인 프로그램을 잘 다루는 것에 자격을 부여한다고… 창의성과 디자인 프로그램 기술이 무슨 관계가 있을까? 그런데도 이야기한다. 취업을 하려면 디자인도 자격증이 필요하다고, 디자인의 경력을 돈을 주고 사야 한다고, 누가? 이미 학원가는 물론 지금은 대학까

자격시험			⊞ 관련 검색: 국가기술자격검정 시행일정
국가기술자격	국가전문자격	민간자격	전체보기

✔ **한국산업인력공단** · 기타 시행처

·건설기계기술사	·건축기사	·교통기술사	·금속가공기술사
·금형기능사	·기계설계기사	·미용사(네일)	·배관기능사
·보석감정사	·사진기능사	·사회조사분석사	·산림경영관리사
·섬유디자인산업기사	·세탁기능사	·소방기술사	·스포츠경영관리사
·승강기기사	·에너지관리산업기사	·원예기능사	·웹디자인기능사
·위험물기능장	·임상심리사	·자동차정비기사	·전기산업기사
·전자기기기능사	·정보처리기사	·제과기능장	·조경기술사
·조리기능장	·주조기능사	·직업상담사	·텔레마케팅관리사
·표면처리기능사	·품질경영기사	·한복기능사	·화훼장식기능사

ⓘ 자세한 정보는 주관기관을 통해 확인하시기 바랍니다.

각종 자격증 검색

지도… 나서서 바로 이 자격증 장사를 하고 있다. 물론 기업(디자인)은, 이 자격증에 아무런 의미를 두고 있지 않지만 말이다.

경험과 진실 사이

"내가 해봐서 아는데." 한때, 꽤나 많은 사람들의 마음을 움직였던 말, 하지만 그만큼 많은 사람들에게 절망을 안겨주었던 말, 그리고 우리의 역사에 거대한 상처를 만들었던 말….

맞다, 바로 그 말이다. 우리의 경험이라는 상징에, 많은 오류가 있음을 증명했던 말… 하지만 냉정히 돌아보면, 그 말은 그저 허상의 말일뿐이었다. 내가 원하는, 나의 속내를, 그리고 그 의지를 그저 거들었던… 나의 돈을 지키겠다는, 단하나의 의지, 비록 그것이 정상적인 방법이 아니더라도 말이다.

그래서? 우린 지금, 꽤나 무거운 절망의 시간을 보내고 있다. 우리의 욕망을 대변했던, 그 사람의 말과 함께 말이다.

그래서 생각해본다. 우린 그때 왜 그의 말을 믿으려고 했는지, 왜 우린 그의 경험을 믿으려고 했는지… 진짜 원했던 우리의 의지가 무엇이었는지를 말이다. 어쩌면 경험의 증명서 역시 이런 우리의 욕망이 빚어낸 결과물은 아닐까? 경험과 돈을 바꿀 수 있다는… 우리의 세속적인, 그 욕망 말이다. 그렇다면 과연… 이 세속의 욕망 안에서, 우린 네오처럼 진실의 약을 골라낼 수 있을까? 과연 그것이 우리의 세상에서… 가능할 수 있을까?

우린 네오처럼 진실의 약을 골라낼 수 있을까?

continue...

불친절한 디자인

초판 1쇄 인쇄 2017년 12월 15일
초판 1쇄 발행 2017년 12월 22일

지은이 | 석중휘
펴낸이 | 천정한

펴낸곳 | 도서출판 정한책방
출판등록 | 2014년 11월 6일 제2015-000105호
주소 | 서울시 마포구 모래내로7길 38, 서원빌딩 301-5호
전화 | 070-7724-4005
팩스 | 02-6971-8784
블로그 | http://blog.naver.com/junghanbooks
이메일 | junghanbooks@naver.com

ISBN 979-11-87685-20-3 (03600)

이 도서의 국립중앙도서관 출판예정도서목록(CIP)은
서지정보유통지원시스템 홈페이지(http://seoji.nl.go.kr)와
국가자료공동목록시스템(http://www.nl.go.kr/kolisnet)에서 이용하실 수 있습니다.
(CIP제어번호: CIP2017033288)